世界名畫家全集　何政廣主編

畢沙羅 C. Pissarro

陳英德、張彌彌●合著

藝術家出版社

印象派畫家的師長

畢沙羅

C. Pissarro

陳英德、張彌彌◉合著　何政廣◉主編

藝術家出版社

目　錄

前 言

　　畢沙羅（Camille Pissarro，1830～1903）是法國著名印象派畫家，也是印象派畫家中的長輩。

　　畢沙羅出生在丹麥屬地的西印度聖・托瑪斯島。國籍上是丹麥人，但血統屬於猶太民族的法國人之子。十歲時移居法國，十六歲時應父母之命回到聖・托瑪斯島，幫忙父親經營小商店，度過約五年的店員生活。一八五二年與丹麥畫家弗利 茨・梅爾貝一起到威尼斯旅行。一八五五年畢沙羅立志做畫家，決定移居巴黎。同年巴黎舉行萬國博覽會附屬美展，柯洛和米勒的繪畫使他深受感動。一八五九年在美術學院會見莫內。同年首次參加沙龍展。一八六三年參加「落選沙龍」，這項展覽亦即馬奈提出〈草地上的午餐〉參展而名震一時的畫展，畢沙羅也因此與馬奈等印象派畫家們有了交往。

　　一八七○年普法戰爭爆發，畢沙羅避難英國，在英國與莫內相遇，並認識了巴黎畫商杜蘭・呂耶。畫風受英國大風景畫家康斯塔伯的影響。戰後回到法國盧孚西安，畫室遭受戰禍而損毀。一八七二年移居龐圖瓦茲，描繪質樸的農村風景。並在附近的歐維作畫，時常與塞尚見面，兩人相互影響。一八七四年參加第一屆印象派展，其後每屆參展，對印象派的形成與發展具有重要作用。此時畫風已臻成熟，成為印象主義代表畫家之一。一八八四年受秀拉及席涅克影響，採用點描法，不久即放棄此一新技法，恢復原來的風格。晚年視力衰弱，停止戶外寫生，都在室內描繪街景與河港景色。一九○三年十一月十三日逝於巴黎。畢沙羅生前即是一位受人尊敬的畫家，塞尚與高更都尊他為師。

　　畢沙羅一生作畫數量頗豐，題材多數是自然景物和街景，整個世界驟然間都給畫家提供合適題材。畢沙羅說：「畫你所觀察和感覺到的，要豪邁和果斷地面對，因為最好不失掉你所感覺到的第一個印象。在自然面對不要膽怯，人們必須得到唯一的大師——自然，她是永遠可以請教的一位大師。」因此，畢沙羅走在自然中，不論在那裡有所發現，都能立即擺好畫架盡情把他的印象描繪在畫布上，色調的美麗組合，形狀和色彩的有趣並列，陽光和色彩鮮麗而悅人的搭配，成為他繪畫的一大特徵。畢沙羅找到了一個現代的綜合，以謝弗勒爾研究的色彩原理為根據，將光學的調色代替顏料的調色，把調子分解為它的構成因素，以這種光學調色法作畫遠比顏料調色法畫出來的繪畫，光度和彩度更為強烈。所以畢沙羅的繪畫，給我們無限光彩耀眼的美感。

2002 年 6 月寫於藝術家雜誌社

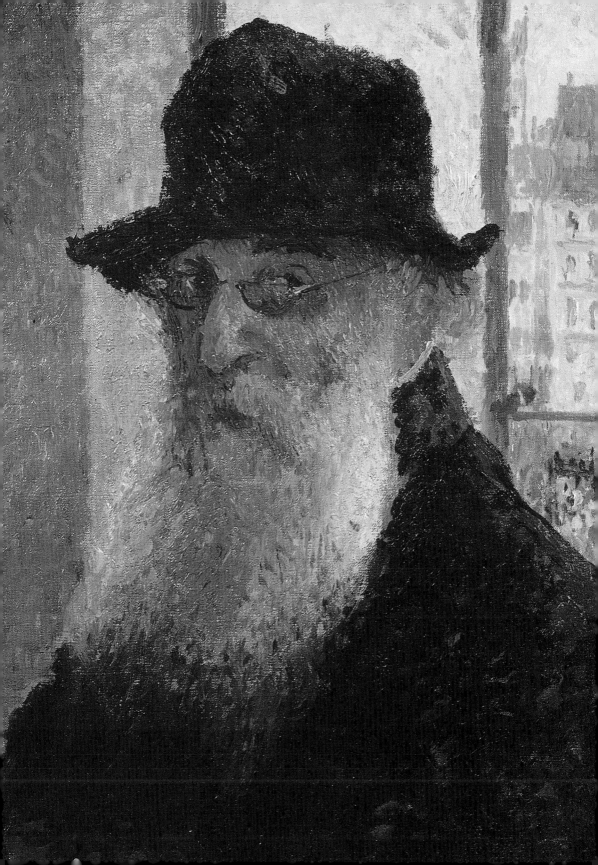

印象派畫家的師長
——畢沙羅的生涯

出生於聖・托瑪斯島

　　法國印象主義畫家卡密爾・畢沙羅（Camille Pissarro, 1830～1903）並不生於法國。他出生在中美洲維京群島中最大的島嶼聖・托瑪斯島。這個後來改屬美國的聖・托瑪斯島，在畢沙羅出生的時候隸屬丹麥。丹麥王把它規劃爲自由港，十八世紀六○年代以來商業繁榮。一八三○年七月十日卡密爾・畢沙羅就誕生在這個島嶼的首府，美麗而熱鬧的夏洛特・阿馬利港口附近，一個殷實的商行人家中。由於出生地的政治地理因素，卡密爾・畢沙羅具丹麥國籍，並且終身擁有。

　　畢沙羅家族原是葡萄牙、西班牙邊境的猶太人，後來遷居法國，幾代以來定居波爾多城。祖父約瑟夫・畢沙羅與避離法國大革命來自巴黎的安妮・菲利希特・培堤小姐結婚。幾年以後，約瑟夫、安妮和孩子們，以及安妮的兄弟以撒・培堤離開法國，移民聖・托瑪斯島。在那裏，以撒前後與源自西班牙，然出生在法屬多明尼各島的曼查諾・波米耶家族的兩姐妹——埃斯特和拉榭爾結婚。以撒和拉榭爾的婚姻未能長久，拉榭爾即去世。約瑟夫與安妮的兒子費德利克（又名阿伯拉罕・加布雷爾）因參與舅父遺產的處理與舅母拉榭爾發生情愫，懷有孩子。兩人準備結婚，但在當時這樣的

畢沙羅自畫像　1903年
油彩・畫布
41×33.3cm
倫敦泰德美術館藏
（前頁圖）

8

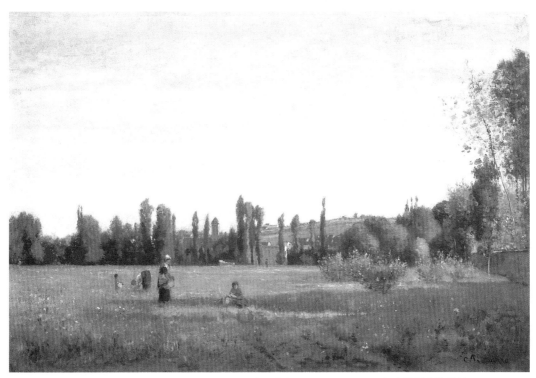

拉‧瓦倫‧聖提列，香檳尼的景色　1863 年　油彩‧畫布　49.6×74cm　布達佩斯美術館藏

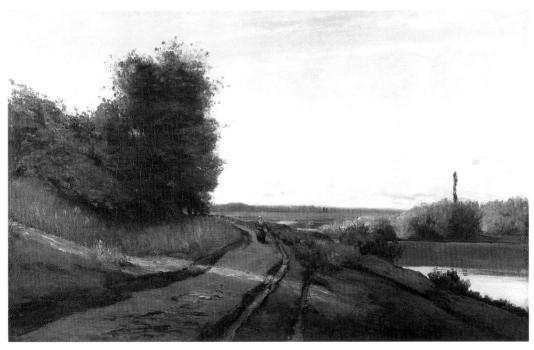

馬尼河岸　1864 年　油彩‧畫布　82×108cm　格拉斯哥市立美術館藏

9

婚姻不容於猶太教會，猶太教堂不願主持婚禮。八年以後，這椿婚姻才成立。費德利克比舅母（後來的妻子）年輕七歲。他們有了四個孩子，最年幼的叫卡密爾‧雅各‧畢沙羅，稍長只以卡密爾‧畢沙羅爲名。

由於環境的關係，畢沙羅自幼習慣通用數種語言，與雙親講法語，與島上黑人住民說西班牙話，同時也說英語（他似乎不講島上的官方用語──丹麥話）。畢沙羅的父親原生在法國波爾多，後隨家人遷來聖‧托瑪斯島，母親出生地多明尼各島是法屬，因此父母二人意識上都心繫法國，爲了讓孩子不與法國失去關連，決定送畢沙羅到巴黎讀書。那時畢沙羅才十二歲。

在當時巴黎的郊區，後來的十六區──帕希地方，畢沙羅家擁有一所公寓。畢沙羅就到離公寓不遠的一所學校沙瓦利中學就讀。校長沙瓦利先生喜好藝術，鼓勵學生畫畫。就在沙瓦利先生的圖畫課上，卡密爾學到一些圖畫基礎。而在沙瓦利中學就讀的五年中，每週四和週日他都隨老師到羅浮宮看畫。一八四七年中學畢業，卡密爾乘了兩個星期的船回到聖‧托瑪斯島。臨行前，沙瓦利先生告訴他回到維京群島以後，要「在熱帶地方畫椰子樹，讓生活過得更愜意。」這話卡密爾‧畢沙羅牢記在心。

十七歲的畢沙羅回到家中，就在父親的商行裡見習，權充伙計，雖然他對生意事無甚興趣，他仍盡職而爲，父親給他頗豐的薪水。這樣工作了五年，五年中畢沙羅每每想起沙瓦利先生的話，工作之餘拿起畫筆，不只畫椰子樹，也畫熱帶植物和黑皮膚的婦女，在水邊浣衣或汲水，頭上頂著大筐籃的衣物，大水壺的畫面。當父親派他到港口監督到達的貨物時，他經常夾帶著速寫簿。他畫進入港口的船、船上卸下的貨物，以及大帆船滑進藍色的海灣、綠樹覆蓋的崖岸、崖上丹麥式的屋宇建築等等美好的景色。

與弗利茨‧梅爾貝到卡拉卡斯

就值卡密爾‧畢沙羅在熙攘往來的港口邊畫船隻上下貨物的情景時，一位丹麥藝術家弗利茨‧梅爾貝（Fritz Melbye）與他相遇，

頭上頂著水壺的黑女
約1854～55年
油彩‧畫布
33 × 24cm
蘇黎世布賀勒基金會藏
（右頁圖）

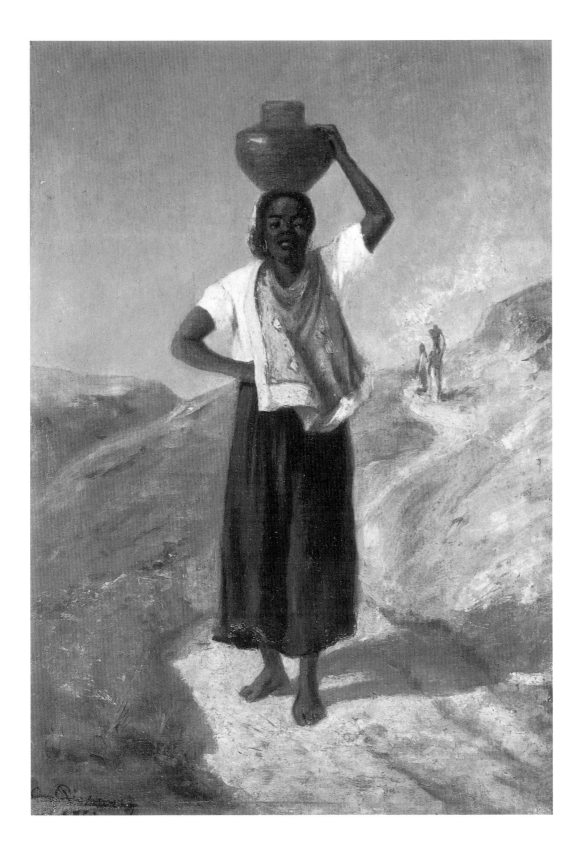

羅修吉約的平底船　1864～65年　油彩・畫布　46×72cm　龐圖瓦茲美術館藏

那是一八五一年，兩人的結識轉變了卡密爾・畢沙羅一生的命運。當時弗利茨・梅爾貝已是丹麥受肯定的畫家，受丹麥政府之派，到中南美洲研究記錄該地域的動物和植物群，由於見到畢沙羅愛好繪畫，建議畢沙羅離開聖・托瑪斯島到委內瑞拉的卡拉卡斯，兩人可互爲砌磋，共同作畫。

　　畢沙羅十七歲離開巴黎不久，一八四八年法王路易・菲立普遭推翻，法蘭西第二共和成立。而在他的出生地維京群島也値奴隸階級群起抗爭，而終於廢除奴隸制度。受到這種情況的影響，讓畢沙羅有與「布爾喬亞式生活的束縛斬斷關係」的強烈希求。終於卡密爾・畢沙羅聽從了弗利茨・梅爾貝的建議，於一八五二年十一月十二日留了一張紙條給父母，坐船前往委內瑞拉的卡拉卡斯，尋找作畫的自由。

　　在卡拉卡斯，畢沙羅開始跟梅爾貝學習如何使用色彩，他最初

女傭　1867年　油彩‧畫布　93.6×73.7cm　諾福克邵克萊斯勒美術館藏

龐圖瓦茲，隱密居所小山　約1867年　油彩·畫布　152.8×202.6cm　紐約古根漢美術館藏

的油畫和水彩畫是那個時候開始的。畢沙羅在卡拉卡斯度過兩年，全心全意畫畫，作了兩百餘張素描，還有許多墨水畫和淡彩畫。其中不少以西班牙文加註日期和畫題，甚至簽名也用西班牙文「Pizarro」。

　　委內瑞拉卡拉卡斯的生活在一八五四年八月結束，畢沙羅回到聖·托瑪斯島，一年中畢沙羅替代兄弟阿爾弗瑞德管理家中商務，好讓他兄弟去法國渡假。經過一年為家庭奉獻，畢沙羅的家人終於允許他出發到法國去追求他的藝術家生活。一八五五年九月，阿爾弗瑞德自法國回到聖·托瑪斯島，畢沙羅隨即登上駛向歐洲的輪

龐圖瓦茲，隱密居所的
園子　約1867年
油彩·畫布
81×100cm
（右頁上圖）

龐圖瓦茲的隱密居所
約1867年
油彩·畫布
91×150.5cm
科隆，瓦哈伏－李查茲
美術館藏（右頁下圖）

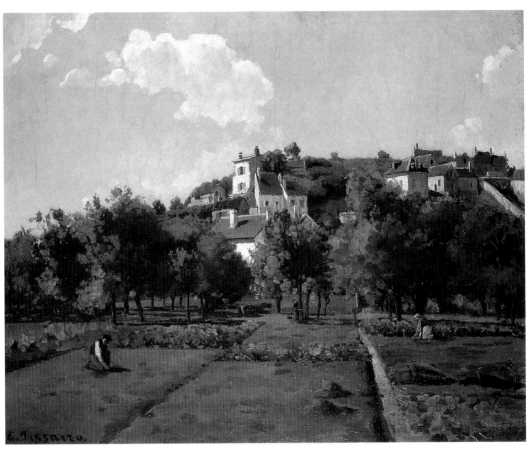

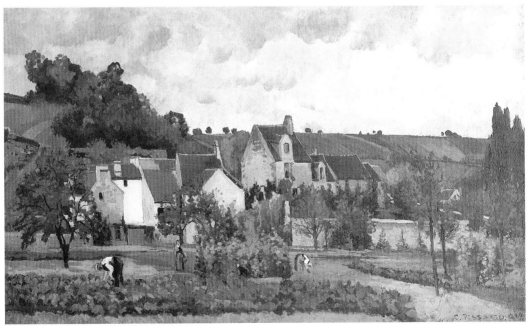

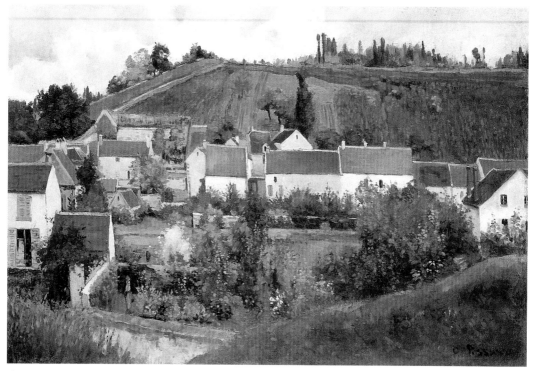

龐圖瓦茲，隱密居所之景，佳雷斜坡　約1867年　油彩‧畫布　70×100cm

船。他將要面對巴黎，林林總總的藝術世界：沙龍展覽、學院、都市的趣味和巴黎的諸多情況。畢沙羅從此沒有再回美洲。

初到巴黎

　　卡密爾‧畢沙羅來到巴黎，與弗利茨‧梅爾貝繼續交往，因為弗利茨的兄弟弗利茨‧安東(Fritz Anton)也是畫家，住在巴黎，以畫海景聞名。畢沙羅當然前去拜訪。就在安東的引領下，畢沙羅開始工作，並認識巴黎藝術環境。此時為了滿足父親的期望，畢沙羅必須明白讓父親知道他認真地求知，除了接受弗利茨‧安東的指導外，他也到不同的繪畫工作室裡學習，特別常到蘇維士學院，在那裏他畫模特兒。很快卡密爾‧畢沙羅便發覺這樣畫下去十分呆板，

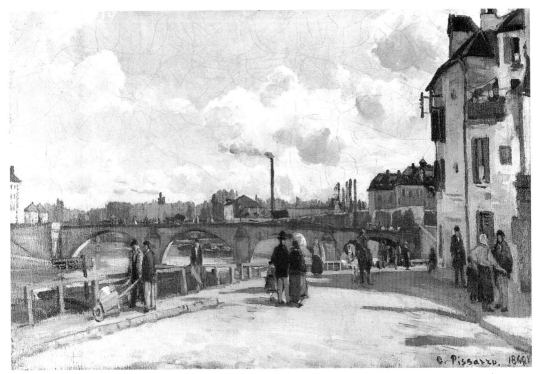

龐圖瓦茲風景，波迪河岸　1868年　油彩·畫布　52×81cm　德國曼汗市立美術館藏

　　沒有刺激也就漸行放棄，另求新路。

　　他剛到法國的一八五五年秋天，正值巴黎舉辦巨型世界博覽會，繪畫方面有來自多個國家的成百上千畫幅，當然大都是當時盛行的學院派傳統繪畫，但也已經可以發現到少數隱藏在僻角的畫家，實驗一種叛逆學院的畫法。畢沙羅對庫爾貝（Courbet）、杜比尼（Daubigny）、米勒（Millet）和柯洛（Corot）的作品印象深刻。這是一些與弗利茨·梅爾貝和安東不同的畫家。

　　在法國初期（1855～1858年）的繪畫，畢沙羅仍保持著他對維京群島、聖·托瑪斯島與委內瑞拉卡拉卡斯的記憶，他繼續畫著那裏的景色，雖然他所學的傳統繪畫觀念和技術並不能幫助他對異國情調主題有特殊創意的表現。漸漸地畢沙羅轉變繪畫的內涵，不再對過去多作追憶，而開始放眼他身處環境的各式景物，也設法接

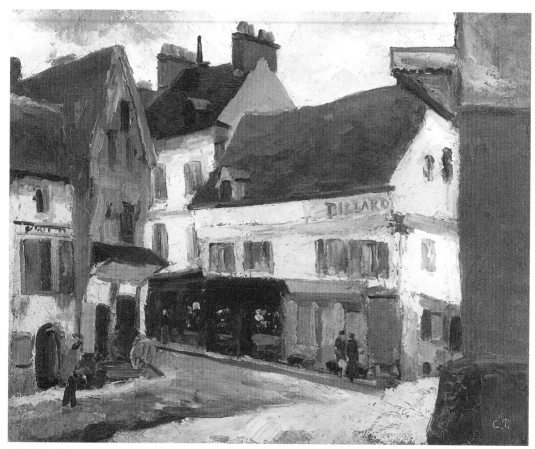

羅修基揚廣場　1867年　油彩‧畫布　50 × 61cm　柏林國立美術館藏

近他心中佔有份量的畫家，並且探討他們的作品。

　　在藝術家的本質上，畢沙羅最接近柯洛（Corot），對柯洛自然
單純而寧靜的觀看與描繪，畢沙羅深覺親切。他拜訪柯洛，柯洛和
藹地接見他。畢沙羅同時注意到米勒，米勒的直率又深入的鄉村感
覺令他觸動心弦。他也開始認識其他在巴黎已活躍的巴比松畫家，
如杜比尼；還有以現實精神為出發的庫爾貝。畢沙羅似乎不為德拉
克洛瓦所吸引，而沒有去接近他的學生夏瑟里歐（Chasseriaux），
夏瑟里歐的父親是法國駐聖‧托瑪斯島的領事，畢沙羅的父親因商
務與其有相當往來。

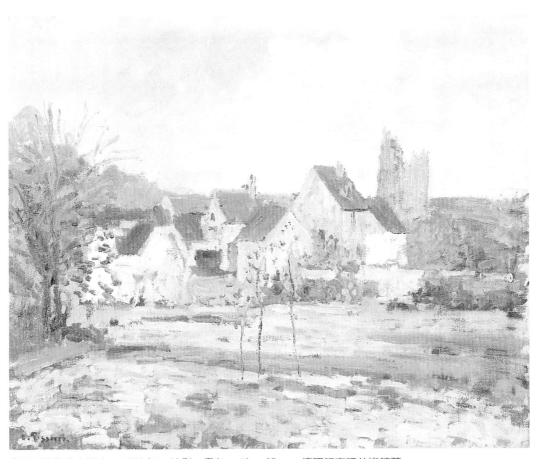

龐圖瓦茲的艾米塔吉　1868年　油彩・畫布　46×95cm　德國福克旺美術館藏

　　畢沙羅來巴黎不久，便知道自己身處在學院、沙龍、官方的傳統因襲和反傳統；新古典主義、浪漫主義、寫實主義的激烈爭執中。在當時，傳統對藝術家的要求是：「藝術家建構圖像，是要對自然的風貌作最美、最卓絕的揀選，在其中帶入人物，人物的姿容要顯著令人易感，讓觀者產生樂趣，引起高貴的感覺，並且激發其想像飛昇。」對這樣專橫地割捨自然，抹除與自然接觸的傳統訓令，柯洛和其群集巴比松的朋友們不以為然，他們退到楓丹白露森林畫畫，目的是要能真正接近自然，張開眼睛看自然。但是他們時常卻只綜合了對自然的印象，而非忠實地描繪自然的真貌。庫爾貝

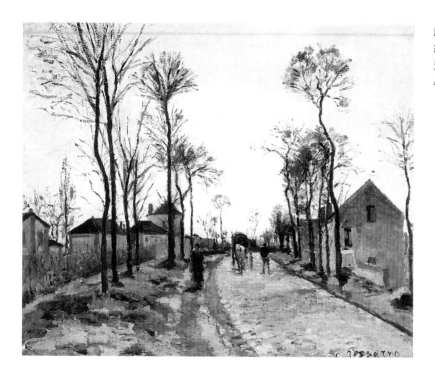

盧孚西安，聖西爾之路
約 1870 年
油彩·畫布
46 × 55cm　私人收藏

主張回到日常的現實，他認為描繪生活與自然並不需要透過文學性、感情或靈感的激發，是要經藝術家真切而有力的表現，不假虛擬，而真正能傳達出生活的真實自然的訊息。

　　畢沙羅面對這些觀念思考，他認為自己可以依照學院的最穩當的路子走去。依據傳統訓令來研習自然，創造「高貴」的畫面。他也可以追隨柯洛、庫爾貝等人，在繪畫中表現對自然直接觸動的感受，而沒有什麼敘述或寓言的意味。他甚至可以背離自然，步隨工業革命以後的新思維，開拓人文精神的新可能性。畢沙羅並沒有猶豫很久。一個在中美洲海洋島嶼出生長大的人，自然是應與生命常在，與精神常在的，作為一個畫畫的人，面對自然、揣摹自然是必然的事。只是他知道他必須更謙遜地，耐心地在自然之前靜觀，讓自然所賦予他的，經由畫筆直接傳達出來。

　　到巴黎之後的一年，他開始離開城市，與朋友共分用一個畫室，為了捕捉一些鄉村景色。一八五九年，他第一次被沙龍接受參

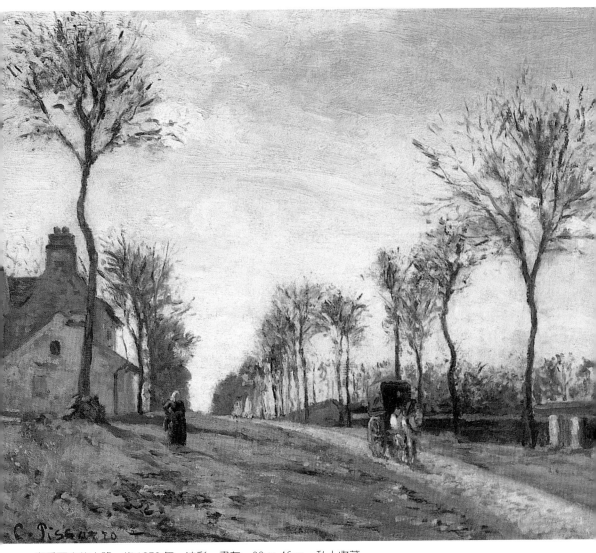

盧孚西安的大路　約1870年　油彩‧畫布　38×46cm　私人收藏

加展出。他送去一幅畫靠近龐圖瓦茲的蒙馬戎西的風景。在沙龍所印的目錄上，他自稱是「梅爾貝的學生」。

與茱麗的婚姻

畢沙羅的雙親在他們的小兒子來到法國之後三、四年，也離開

聖·托瑪斯島。把商行業務交給可靠的人管理，就此赴巴黎定居。在巴黎的家中，畢沙羅的母親請了一位幫忙家事的女佣，名叫茱麗·維雷，她是布貢尼地方的人，一八三八年出生，比畢沙羅小八歲。就在一八五九年，畢沙羅與茱麗相遇，兩人發生感情。一八六〇年，茱麗懷有畢沙羅的孩子，後來流產。畢沙羅父母親十分不高興他們的關係，一直反對他們結婚。當畢沙羅的父親在一八六五年去世時，茱麗已經生了一個兩歲的男孩呂西安，並且又懷了他們的下一個女兒——簡妮。一八七〇年，因普法戰爭他倆避難到英國，畢沙羅與茱麗才終於在倫敦結婚。

畢沙羅似乎對自己這樁婚姻十分矛盾：他實在不願直接冒犯他的父母親，在經濟上畢沙羅依賴母親一直到四十來歲，更正確地說，要到一八七二至一八七三年，他的畫才開始由杜蘭·呂耶（Durand-Ruel）經營。他們不容於雙親，在第一個孩子出生之後，這個小家庭便搬到馬恩河上的一個小鎮拉·瓦倫·聖提列（La Varenne-Saint-Hilaire）。父親表示不再資助他，靠著母親不定期挪給他一些費用。畢沙羅有時作點油漆匠的工作，茱麗也不時常討些農田、花田的工作，以貼補家用。當然，畢沙羅知道遲遲不能與茱麗結婚，對茱麗十分傷害。

其實茱麗是畢沙羅的好伴侶，在不穩定的經濟條件下生養七個孩子，又要兼作零工，日子十分辛苦可想而知。然而她早年一直予畢沙羅相當支持，給他建議，她甚至熱切收藏他的一些作品，有時反對他賣出某些畫，還有她偶爾充當畢沙羅的模特兒，雖然並不是時時都顯出優雅的氣質。在年紀稍大後，由於生活持續困頓也使她發出怨言，有時不能諒解畢沙羅，這些也是人之常情。

茱麗是位多產的母親，頭一個胎兒流產。呂西安算是長子，生於一八六三年（成年後移居英國，一九四四年逝於英國）。女兒簡妮·拉榭爾兩年以後出世（九歲時死於龐圖瓦茲）。一八七〇年他們避難到蒙特福構時生下一嬰兒，兩三星期後即夭亡。第二個兒子喬治生於一八七一年（逝於一九六〇年）。一八七四年簡妮死後的三個月，菲力斯·卡密爾出生（他的生命也不長，廿三歲時死於倫敦）。第四個兒子盧德維克·魯道夫生於一八七八年（一九五二年

22

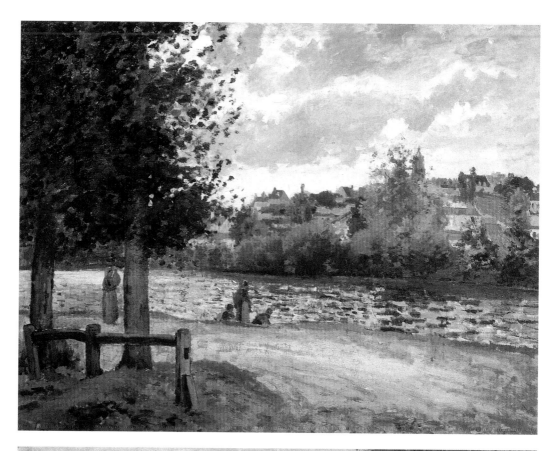

倫敦：雪跡　1870年　油彩・畫布

逝於巴黎），三年後另一個女兒生於巴黎，為紀念姐姐，也叫簡妮（一九四八年逝於巴黎），最小的兒子保列・米勒生於一八八四年。這些孩子偶爾會坐下來讓父親畫畫，畢沙羅高興他們都喜歡藝術，也鼓勵他們自我表達，兒子們都選擇藝術方面的工作。

龐圖瓦茲的瓦茲河岸
1870年
油彩・畫布
54 × 65cm
私人收藏（左頁上圖）

往羅堪固的大路
約1871年
油彩・畫布
51 × 77.6cm
私人收藏（左頁下圖）

不再是柯洛及梅爾貝的學生

與茱麗相遇的一八五九年，畢沙羅入選參加沙龍，接著來的一八六一年和一八六二年卻都落選，原因是他已偏離了傳統風景畫的路徑，而另闢較新的鄉村景色的圖像。一八六三年在茱麗為他生下第一個兒子呂西安之前的幾個月，畢沙羅參加了以庫爾貝和馬奈為首的落選沙龍，這個時候他需要一點成就，但是幸運之神並沒有來

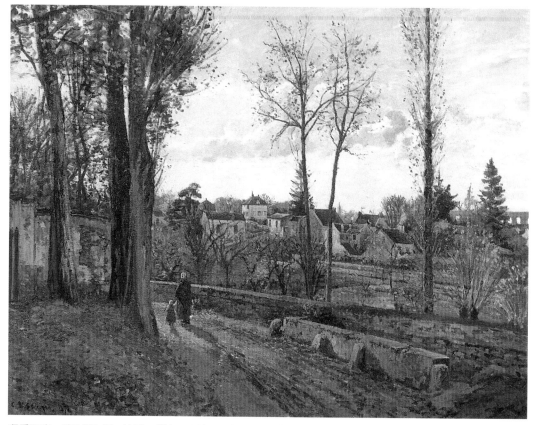

盧孚西安　約1871年　油彩‧畫布　110×160cm　私人收藏

到，有些談論展覽會的文章把他的名字列在一些已有了名氣之人當中，如此而已。只有一名叫卡斯塔納里（Castagnay）的人多說了幾句，他看出畢沙羅喜好柯洛的風格，但要畢沙羅注意，柯洛或可能是他的好老師，但是不可太過模仿柯洛的風格。

　　畢沙羅確是常去拜訪柯洛，把自己的畫給柯洛看，並請教他的意見。柯洛看出畢沙羅做為一個藝術家的求新創造的能力，認為毋庸多說，只告訴他：「有一件事情最重要，那是你必須研究畫的明暗的層次，我們不能把東西看成同種情狀，你看到綠色，我看到的卻是灰色和亞麻色。但是你沒有理由不研究明暗，那是所有一切繪畫的基礎，而無論在何種情形下，你必須感覺，並且表現自己，沒

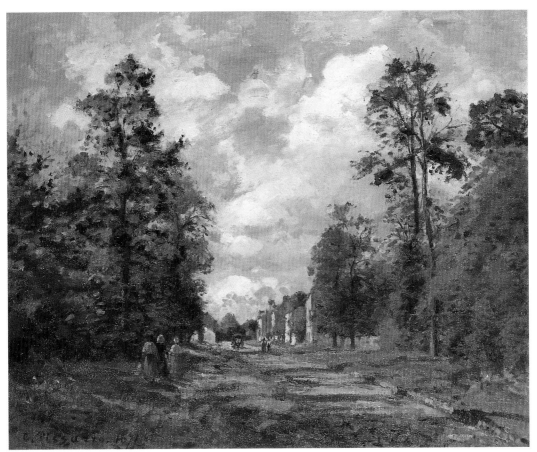

盧孚西安的大路，樹林出口　約1871年　油彩‧畫布　38×46cm　私人收藏

有這個，你不能畫出好畫。」

　　儘管事實上畢沙羅的顏色較鮮明，沒有像柯洛那樣的銀灰感。柯洛還是准許畢沙羅表稱自己是柯洛的學生。一八六四年和一八六五年畢沙羅的畫再度被沙龍接受展出時，目錄介紹上寫著他是「安東、梅爾貝與柯洛的學生」。但是，一八六六年的展覽，他不再提柯洛是他的老師。眞相倒底如何並不清楚，只是知道這位年輕畫家與老師爭執了，很可能是柯洛不能同意畢沙羅受了庫爾貝等人的影響，而逐漸傾向較寫實的風格，而非如柯洛那樣詩意地詮釋自然。一八六七年畢沙羅又被沙龍所拒。下一個年度（一八六八年）也許因杜比尼任審查的關係，畢沙羅得以再參展，他也自此不再自稱是

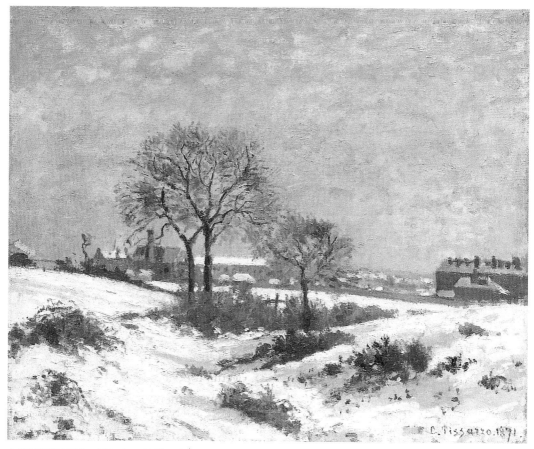

上諾伍區的雪景　1871年　油彩·畫布　44.5×55cm

梅爾貝的學生。

　　畢沙羅來巴黎投入繪畫創作時年方廿五歲，現在廿八歲了，他已經不到那位丹麥人弗利茨·安東的畫室，差不多是單獨地在巴黎附近工作。即使庫爾貝的影響經常在他的腦中，他還是自我批評，不斷地觀察自然。他意識到自己已非是一個初學者，必須將自己的工作擺脫掉與任何人在藝術上的牽連。

與未來印象主義畫家的初識

　　早在一八五九年，畢沙羅到蘇維士學院畫模特兒時遇見了莫內

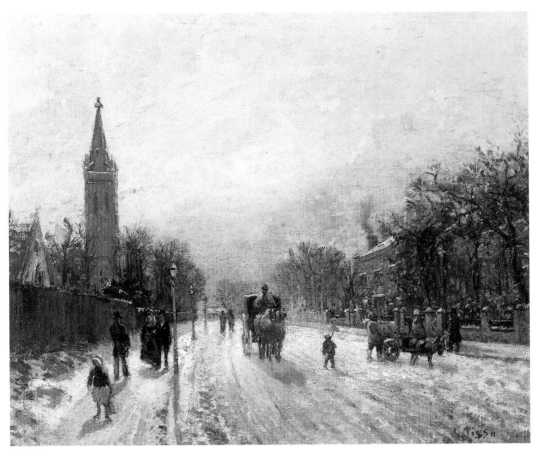

上諾伍區的聖人教堂　1871年　油彩‧畫布　46×55cm　私人收藏

（Claude Monet），他隨即發現莫內是一個有著溫柔靈魂的人。莫內
比畢沙羅長兩歲，由於莫內在當時學院派的大畫家格雷爾（Gleyre）
的畫室中上課，已有了一群同在格雷爾班上畫畫的朋友，如雷諾瓦
（Renoir）、希斯勒（Sisley）和巴吉爾（Bazille），莫內一一介紹給
畢沙羅認識。

　　也是在蘇維士學院，畢沙羅在較後（一說一八五九～六○年，
一說一八六一～六二年）認識了塞尚（Paul Cezanne）。塞尚是一
個從普羅旺斯來的學生，他靦腆、倔拙，加上一口南方人的口音，
是大家取笑的對象。畢沙羅對他同情、瞭解，溫和地幫助他。後來

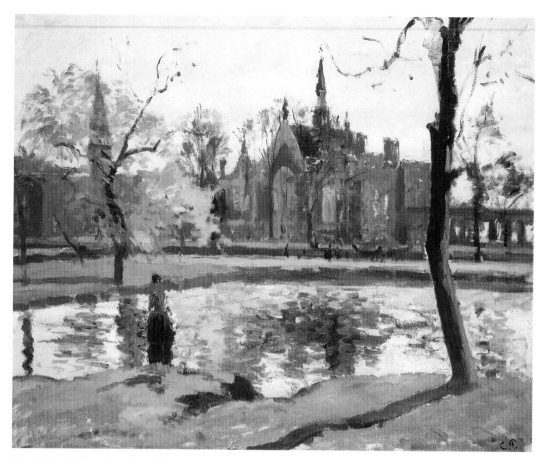

倫敦道利奇學院　1871年　油彩・畫布　50×61cm　私人收藏

塞尚帶畢沙羅認識他的朋友古耶梅（Antoine Guillemet）和左拉
（Zola）。塞尚教左拉如何欣賞畢沙羅的藝術。當六〇年代左拉介入
藝術評論時，總不免對畢沙羅多說幾句讚美的話。吉耶梅是柯洛和
庫爾貝的學生，極友愛畢沙羅。一八六七年秋天，畢沙羅曾接受吉
耶梅的邀請到他的拉・羅須・居雍的農莊去寫生。一說也是在蘇維
士學院，或說在街頭畫畫時，大約一八六〇年畢沙羅結識了盧德維
克・彼耶特（Loudovic Piette），兩人自始成為極親密的朋友。畢沙
羅無數次受彼耶特之邀到他的蒙特福構農莊寫生作畫。這段友誼一
直持續到一八七八年彼耶特去世為止。

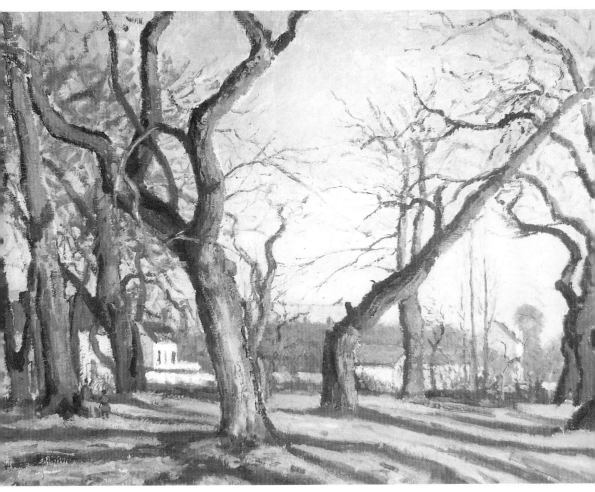

盧孚西安的栗子樹　約1872年　油彩‧畫布　41×54cm　私人收藏

在克里希方場上的葛爾布瓦咖啡座中，馬奈、竇加、雷諾瓦、莫內、希斯勒、巴吉爾等一群人，組織一個「巴迪紐爾團體」，經常在晚上聚會，有時塞尚也來參加。他們談論範圍頗廣，觸及所有新時代的問題，他們不能忍受藝術上、社會上的因襲，批評藝術學院校長的無能，沙龍審判的專橫等等。他們也談到對日本繪畫的新知，光影在繪畫上的角色，和強烈色彩之如何運用等藝術問題。

畢沙羅住在偏遠的郊區，他和茱麗由最初住的拉‧瓦倫‧聖提列搬到龐圖瓦茲，後來住到盧孚西安。晚間去巴黎並不容易，只能不定期參加聚會。畢沙羅為人溫和，但在言談上與其他朋友同樣激

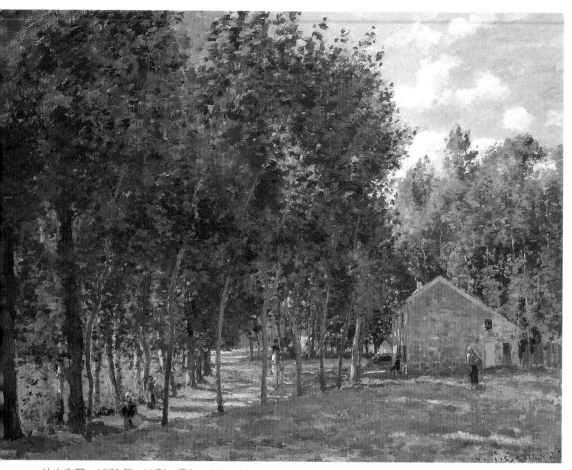

林中之屋　1872年　油彩‧畫布　50×65cm　私人收藏

進。他們有時口出狂言而說出應該「燒掉羅浮宮」的話。他們要與
傳統完全斷絕，而創造出和現時代更有關聯的藝術。竇加和莫內也
都表示不應再去處理當時時興的傳聞逸事，或歷史的題材，而應觀
察當代社會，提出現代主題。而莫內更提出應該走出戶外，接近自
然，忠實地觀察自然，而非故意美化自然，或巧作一些迎合一般群
眾壞格調及口味的繪畫。

　　畢沙羅的這群年輕朋友在作畫之餘，得以不時聚會談論，互相
激勵，而免陷於工作的孤單，畢沙羅也儘可能前往參與，與大家聯
繫感情，交換意見。一八六七年的沙龍展覽，當畢沙羅與大部分的

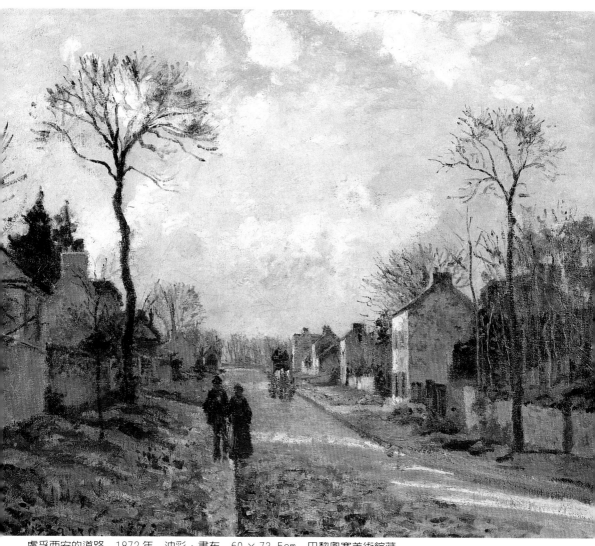

盧孚西安的道路　1872年　油彩・畫布　60×73.5cm　巴黎奧塞美術館藏

朋友被沙龍評審拒絕時，就與雷諾瓦、希斯勒和巴吉爾聯合簽署了
一份「呈請書」向官方申請再設一次「落選沙龍」，但沒有得到回
應（唯一一次「落選沙龍」在一八六三年）這幾年，這些年輕畫家
十分艱辛，官方沙龍審判對他們的敵意阻擋了他們與一般群眾接觸
的機會，很少藝評家對他們感興趣，沒有畫商願意為他們投資，即
使他們的畫價十分低廉。他們在葛爾布瓦咖啡座的聚會讓他們得以

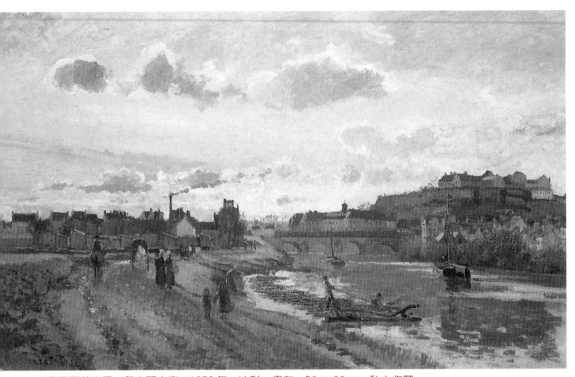

龐圖瓦茲之景，載木頭火車　1872年　油彩‧畫布　59×80cm　私人收藏

彼此鼓舞，保持信心，以勇往向前，他們的友誼除了建立在咖啡座
上，也由經常一起工作而互增瞭解。莫內和雷諾瓦常常把畫架放在
同一對象之前，畢沙羅和塞尚更是如此。他們默默努力，準備著一
個未來，這個未來就是在一些時日之後，他們將得到某種歷史名
聲，成為藝術史上重要的角色。這些印象主義的畫家們：包括莫
內、雷諾瓦、希斯勒、巴吉爾、竇加、……還有畢沙羅。

早期在龐圖瓦茲與盧孚西安的生活

　　去法國的最初十年，畢沙羅幾乎居無定所，時常搬家。一八五
六年他與弗利茨‧梅爾貝的兄弟安東，在巴黎蒙馬特區內共用一間
畫室，周圍鄰居是一些丹麥畫家。幾個月以後搬到同街的下段，他

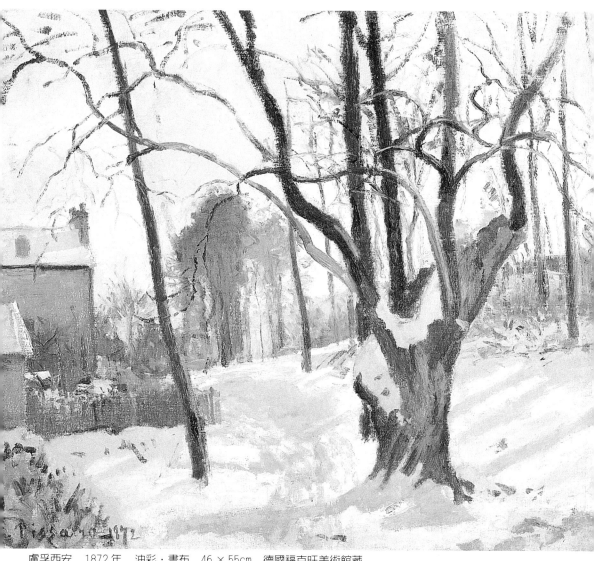

盧孚西安　1872年　油彩・畫布　46×55cm　德國福克旺美術館藏

父親的辦公室內作畫。同年，他可能搬到巴黎西邊六十公里遠的蒙
馬戎西，家族的鄉間住宅，一年便換了三處居所。接著來的十年，
居住地點更遍及巴黎城裏、郊外甚至遠至諾曼第的鄉下；或在父母
親的家中；或跟茱麗搬到拉・瓦倫・聖提列；或接受朋友彼耶特、
吉耶梅和莫內的邀請，到蒙特福構、拉・羅須・居雍、先尼維耶等
地小住寫生，前前後後移動了十幾個地方。每一處從未留定超過六

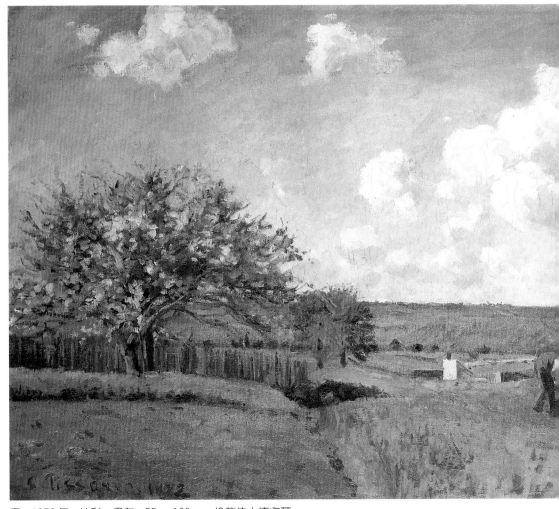

春　1872年　油彩・畫布　55×130cm　倫敦佳士德收藏

個月，總算一八六六年搬到龐圖瓦茲，一直住到一八六九年。

　　一八六九年畢沙羅由龐圖瓦茲搬去盧孚西安，一八七〇年普法戰爭爆發，他與家人暫避到至友彼耶特的蒙特福構鄉居，接著去了倫敦，住到一八七一年七月，回來盧孚西安。一八七二年離開盧孚西安，第二次定居龐圖瓦茲，終於住定十年，搬去奧尼一年，最後在埃拉尼廿年終老。

　　也許這樣不斷的遷居，畢沙羅看遍了巴黎近郊及更遠的鄉村景

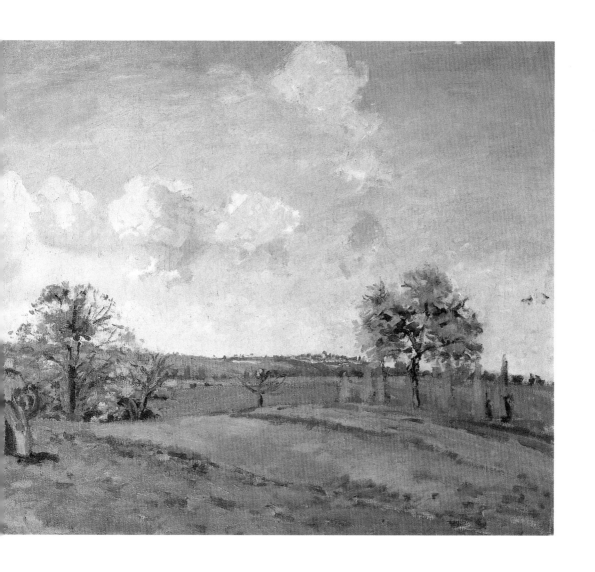

象，讓他在繪畫上蒐集無數的題材。他特別喜歡畫河岸陽光下的小丘陵、綠色的牧草地、簡單的農舍、雪覆蓋著的樹林、無人的小徑或安靜世界裡緩緩在土地上工作的人。

之前，米勒已經持某種感情留意過這樣土地工作的人，以關注又傾慕的心情捕捉下他們的姿容。畢沙羅的態度比較自然、簡單，他不特意去頌揚農夫粗糙的存在樣式，只單純地把他們放在平常的環境裡，沒有給他們擺排什麼姿態。畢沙羅很早就覺得「繪畫」應

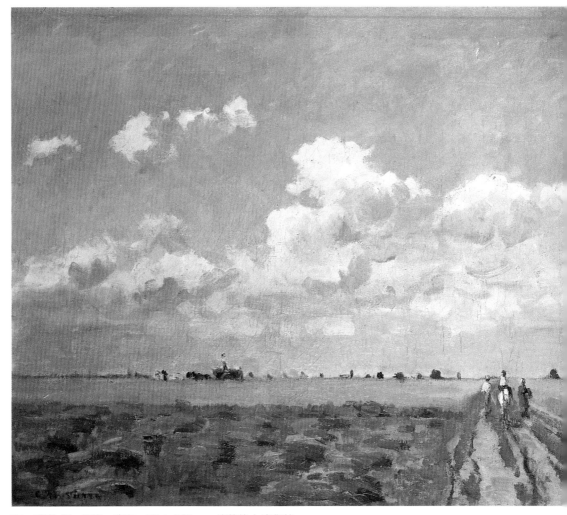

夏　1872年　油彩・畫布　55×130cm　倫敦佳士德收藏

該是畫家的「繪畫」，而非文學家的，他認為文學性的繪畫是次一等的。特別是，他十分不喜歡傷感的藝術。

　　其實畢沙羅一直是關心社會的，早年便有革命思想，言論上他是一個無政府主義者，但從未付諸行動。他極早時欽敬庫爾貝，連柯洛都懷疑他會步上庫爾貝的路子，然畢沙羅卻從沒有用什麼社會主義的觀點來處理畫作主題，作什麼政治訴求或表態。他只是專一的畫家，一個運用線條、形和色彩來表達自己的畫家。

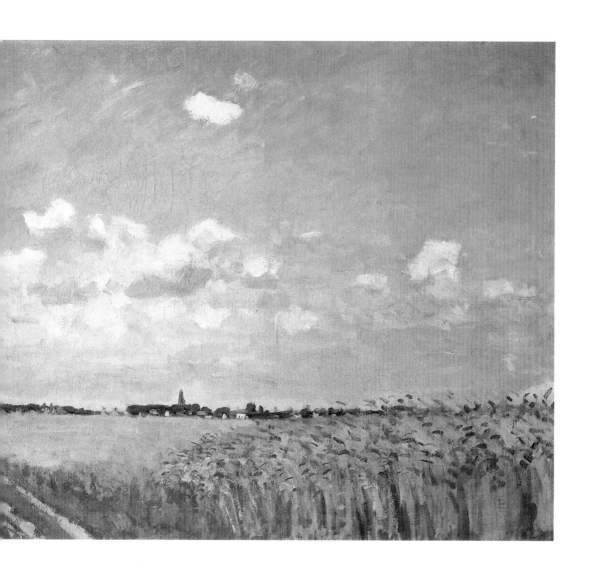

　　畢沙羅十年來居所不定，生活更時陷困難，一八六五年茱麗爲
畢沙羅生下女兒簡妮，家計的負擔更重了，所有的寄望是畫家母親
的一點接濟。卅餘年後，當畢沙羅的另一個兒子喬治在衣著、花費
上有些過份時，畢沙羅寫信跟他說：「我認識一個畫家，他有二個
小孩，一個太太，每月只有八十法朗可供伙食，是這樣，這個傢伙
和他的家人吃得還好，也有衣服穿，但是說實話，鞋子，他們只有
要到巴黎時才穿……。」

秋　1872年　油彩‧畫布　55×130cm　倫敦佳士德收藏

　　畢沙羅堅忍、恬淡、冷靜，少有怨尤，即便在回顧的時候，他
也輕淡談來，不作辛酸的回述。他自始保有信心，相信一切終會好
轉。但是去到法國十二年生活仍然艱苦，沒有什麼人想買他的畫，
直到一八六八年，一位巴黎拉費特街的藝術商人馬丹老伯，才願依
畢沙羅畫幅的大小，以廿到四十法朗的價格買畫（馬丹老伯轉手以
六十到八十法朗的價格賣出）。希斯勒的畫價沒有畢沙羅的高，塞
尚如果有這個價格就太滿意了，通常畫商賣出塞尚畫的價格還超不

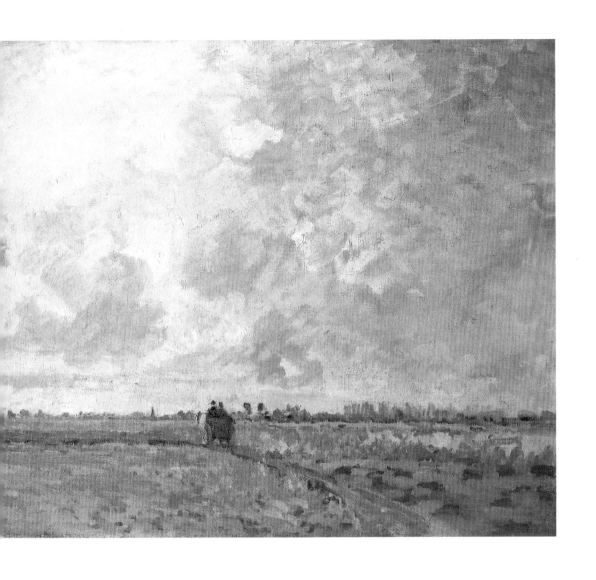

　　過五十法朗，只有莫內可以從馬丹老伯那裏得到一百法朗一幅畫的好價錢。

　　雖然有馬丹老伯開始經營畢沙羅的畫，他的畫並不常有買主，他還是時常要像吉約曼那樣替人油漆房屋，來換取生活費，但畢沙羅似乎接受這樣的生活，沒有對命運表示不滿，如急性子的莫內那樣。然而畢沙羅貧窮、艱難，卻忍耐、靜定的生活突然被一八七○年的普法戰爭打斷。莫內把幾張畫存放到他盧孚西安的家中就匆匆

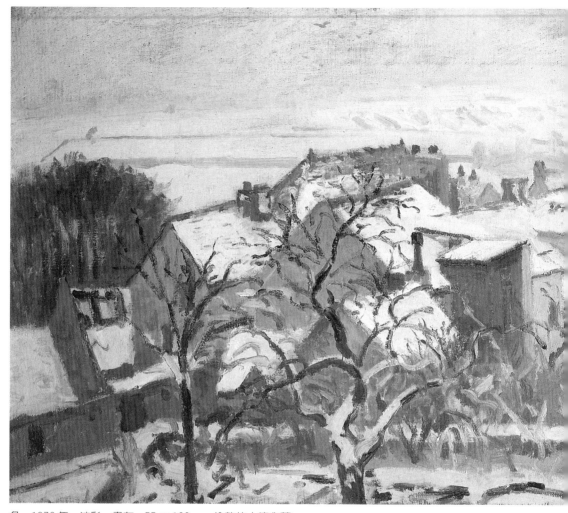

冬　1872年　油彩・畫布　55×130cm　倫敦佳士德收藏

往勒・阿弗避難。普軍不久逼進，畢沙羅也只得放棄盧孚西安的
家，避居彼耶特蒙特福構的農莊。

　　早在與畢沙羅交往之後，彼耶特便常邀請他到他蒙特福構的農
莊去畫畫，這次把畢沙羅一家四口都接去暫避普軍。彼耶特和太
太，孩子都殷勤款待這家人。此時茱麗另懷身孕，十月廿一日在蒙
特福構生下一女，但因請來的奶媽不慎，把腸胃炎傳給嬰兒，生下
來的女嬰在兩三星期後便死亡了。

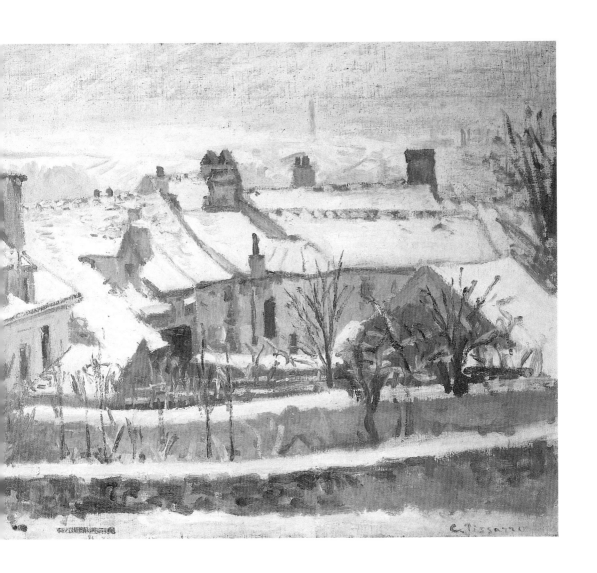

　　畢沙羅的母親還是時時關懷著他,當她得知女嬰早夭,寫信安
慰兒子說,在苦多樂少的世界,小嬰兒不長大受苦也罷。普軍漸逼
巴黎,十一月初畢沙羅的母親離開巴黎前往倫敦,那裏有她的一個
女兒。兩個星期後,畢沙羅與茱麗帶著兩個小孩,七歲的呂西安和
五歲的簡妮也同赴倫敦,住到他那同母異父的姐妹家中。

一八七〇到一八七一年在倫敦

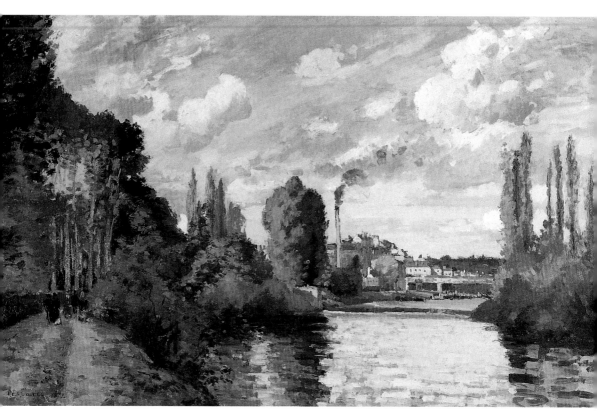

龐圖瓦茲的水邊　1872年　油彩·畫布　35×91cm　私人收藏

畢沙羅一八七○年十二月到了倫敦，生活更是艱難，但他還是馬上畫畫了。倫敦尼留七個月，他共畫了十五幅油畫及各式不同的紙上作業。首先他遇到畫友杜比尼，杜比尼告訴他巴黎畫商杜蘭·呂耶（Durand-Ruel）的兒子保羅也到了倫敦，杜蘭·呂耶多年來推動巴比松畫派的作品，保羅也同樣經營藝術品，在倫敦剛開設一家畫廊。

一日畢沙羅帶了兩幅畫前往保羅的畫廊，試試運氣，保羅不在。他便把畫寄放，不存什麼希望，保羅回來看了畫十分高興，寫了個極友好的便條給他：「您帶給我兩幅漂亮的畫，我懊惱當時不在畫廊，沒有能高聲讚美您。請您告訴我您所要的價格，並請千萬

倫敦上諾伍區龐吉車站
1871年
油彩·畫布
45×73cm
（右頁上圖）

奧瓦森集落的入口
1872年
油彩·畫布
46×55.5cm
巴黎奧塞美術館藏
（右頁下圖）

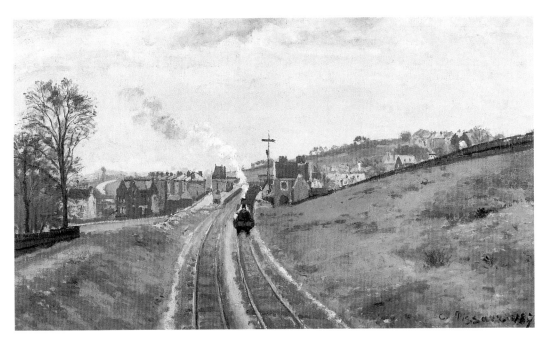

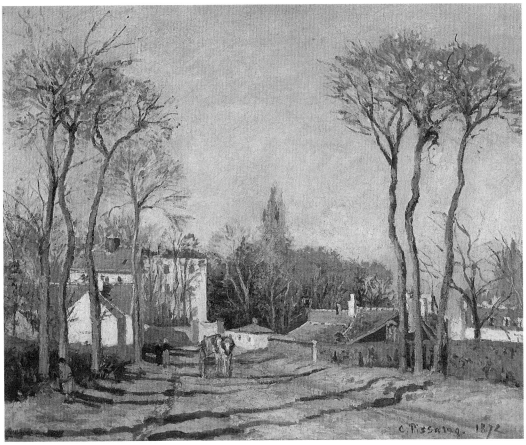

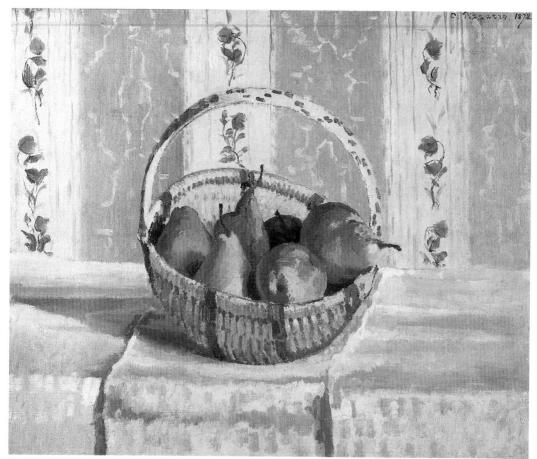

圓形籃裏的蘋果和梨　1872年　油彩·畫布　46.2×55.8cm　普林斯頓大學美術館藏

再送其他的畫來，我應該可以在這裏替您賣掉許多畫，您的朋友莫
內問起您的地址，他不知道您在倫敦。」

　　得知莫內也在倫敦，畢沙羅高興地與老友約見。他們一起看美
術館，研究英國水彩畫，又特別到南金辛頓美術館看泰納（Tuner）
和康斯塔伯（Constable）的畫作，他們由這兩位畫家所得的啓示良
多，但兩人都相信自己比泰納或康斯塔伯更接近自然。莫內住在上
金辛頓街畫海德堡公園，畢沙羅則住在倫敦泰晤士河另一邊的南
郊，兩人都全心觀察倫敦的雲霧和春天的景色。畢沙羅在英國期

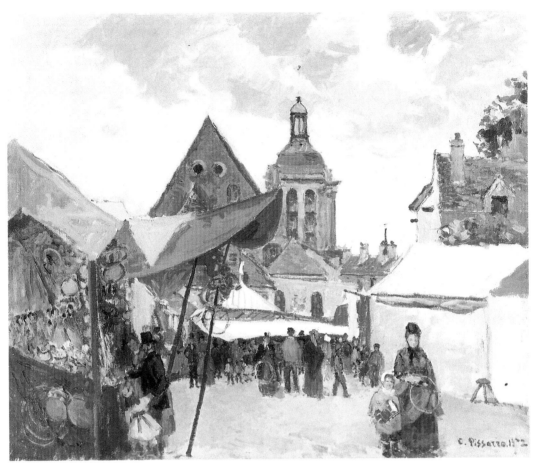

龐圖瓦茲，九月的節日　1872年　油彩‧畫布　46×55cm　私人收藏

間，色彩明亮得多，筆觸也不同，當然圖像與感覺更有新意，因為
這是倫敦的景象。

　　在倫敦期間，畢沙羅雖有好友莫內討論藝術，又有保羅的畫廊
買了他兩幅畫，有意繼續與他合作，但他對倫敦卻不感興趣，覺得
一切不如巴黎。他寫信給一位欣賞他的藝評家朋友杜瑞（Theodore
Duret）說，離開了法國才知道法國的美麗、博人與殷勤，在倫敦看
到的，儘是自私、輕視和冷漠，那裏沒有藝術，只有生意經，他覺
得不能在倫敦繼續耽留。

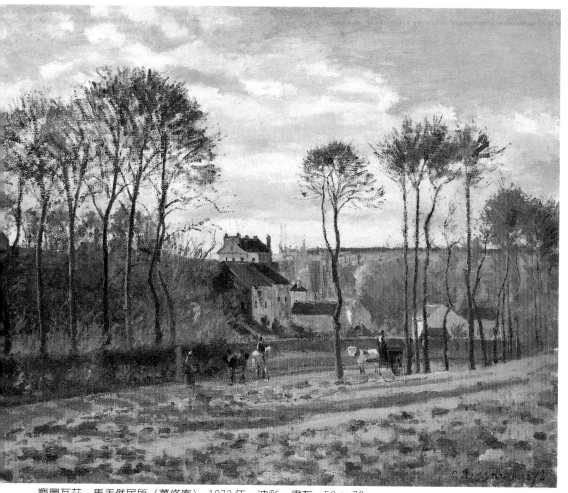

龐圖瓦茲，馬丟然居所（萬修庵） 1873年 油彩·畫布 59×73cm

近龐圖瓦茲，帕提斯的
平交道欄杆
1873～74年
油彩·畫布
65×81cm （右頁上圖）

龐圖瓦茲，維·希米迪
埃廣場的房屋
1872年
油彩·畫布
55.5×91.5cm
匹茲堡卡奈基研究所美
術館藏 （右頁下圖）

　　不過畢沙羅在倫敦辦完一件大事，那便是他與茱麗一八七一年六月十四日在克揚頓的市政廳結婚。這件事他的母親始終不表贊同，但他的朋友彼耶特卻一直耿耿於懷。在畢沙羅與茱麗到蒙特福構之前，彼耶特還叫他趕快辦完結婚手續；他給畢沙羅的信上曾說：「為了避開閒言閒語，我必得相信你結了婚，而你也要讓我相信如此，這是很笨的想法，但卻是必要的。」

　　畢沙羅與茱麗辦完婚事兩星期餘，便離開倫敦回到盧孚西安。在回去之前，畫家朋友貝里亞爾（Beliard）寫信告訴他必須心理有

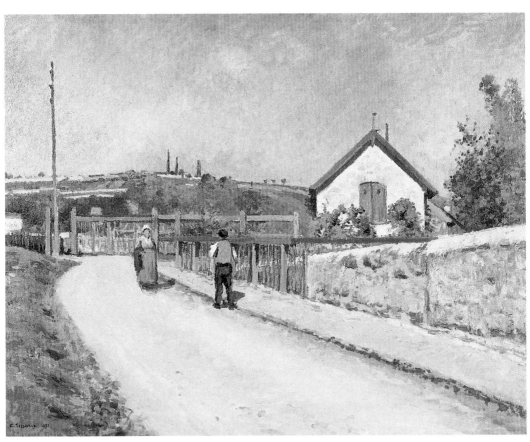

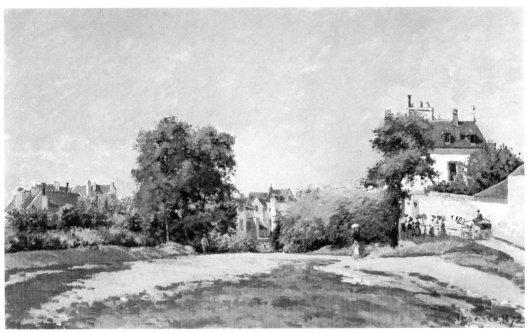

49

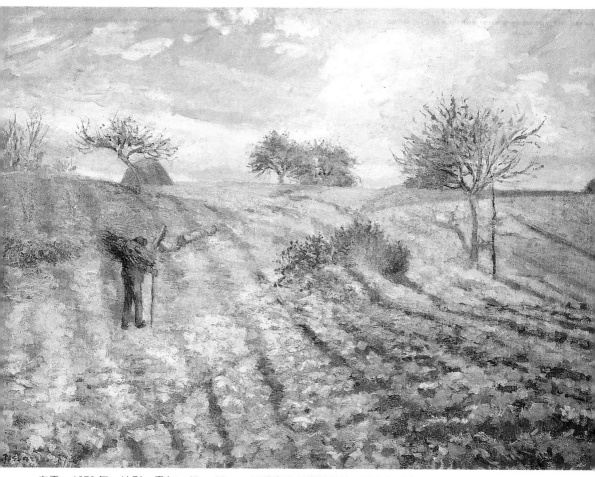

白霜　1873年　油彩·畫布　65×93cm　巴黎奧塞美術館藏第一屆印象派畫展參展作品

所準備，說他的盧孚西安的家可能一切都毀了。畢沙羅曾留有一千
五百件畫作，剩下的不過四十餘件。

龐圖瓦茲與歐維鎮的十年

　　自倫敦回盧孚西安，十一月次子喬治誕生，第二年，即一八七
二年八月，畢沙羅再搬到龐圖瓦茲。一八六六年至一八六九年間，
在遷往盧孚西安之前他曾在此居留了兩年餘。盧孚西安離巴黎較
近，約三十公里路，龐圖瓦茲較遠，距四十餘公里，都在巴黎西北

龐圖瓦茲之景
1873年　油彩·畫布
55×81cm
私人收藏（右頁上圖）

龐圖瓦茲的工廠
1873年　油彩·畫布
46×54.5cm
美國麻省史普林克菲德美
術館藏（右頁下圖）

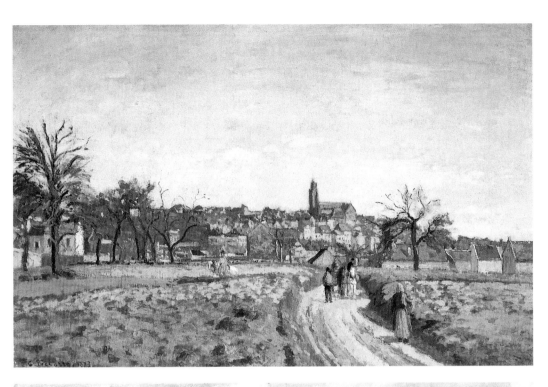

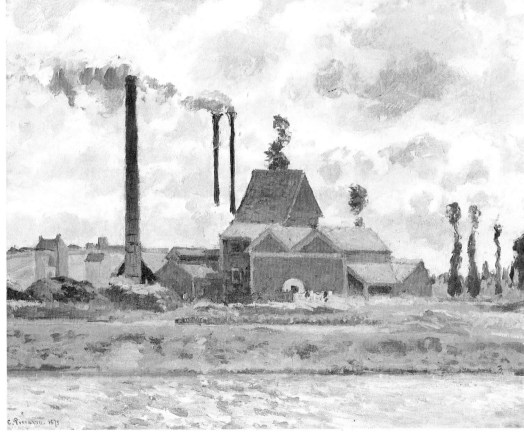

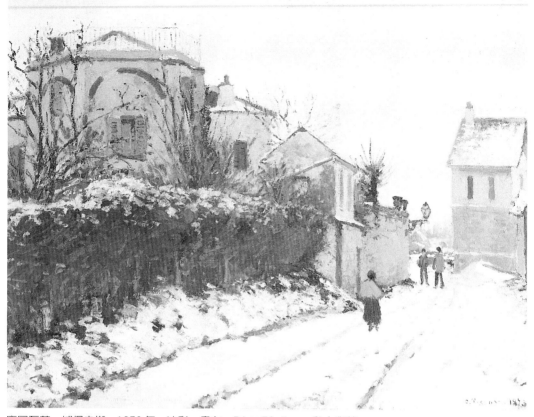

龐圖瓦茲，城堡之街　1873年　油彩‧畫布　54×73.5cm　私人收藏

邊。盧孚西安是丘陵旁的一個小村鎮，人口不多，十分僻靜；龐
圖瓦茲則在中世紀時已是個重要的城鎮，因它高踞丘陵之上，加
以建築城堡，而瓦茲河流過，形成一個小內港。居民在此務農，
出產家禽與蔬菜，借水路輸送。十九世紀新火車線開拓到此，發
展出工業區。畢沙羅在這個城市定居的時候，城鎮的建築已風格
雜陳。畢沙羅繪畫的對象，時在城鎮本身或描寫城鎮出口，清幽
的隱密居所，有時畫靠近龐圖瓦茲不遠的歐維鎮。

　　歐維鎮在瓦茲河岸的白堊山崖上。當畢沙羅還在盧孚西安的
時候，草藥醫生和業餘版畫家保羅‧嘉舍於一八七二年春天在這
個小鎮上住了下來，這可能是畢沙羅決定到龐圖瓦茲和歐維鎮一

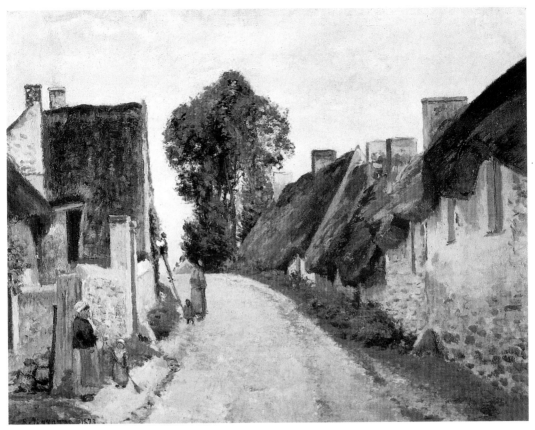

瓦茲河上的歐維鎮，村莊上的街　1873年　54×65cm　私人收藏

帶來定居的原因。一八六五年在巴黎，嘉舍醫生第一次替畢沙羅
的母親看病，接下來的許多年，她都受嘉舍的醫護。嘉舍醫生也
即是有名的梵谷臨終時的醫生，梵谷為他作了三幅畫像，其中一
幅曾在拍賣市場上創下佳績。

　　在畢沙羅決定搬回龐圖瓦茲之前，幾位畢沙羅敬重的畫家都
先後在此居住。柯洛就曾住過龐圖瓦茲，杜比尼把他的船屋工作
室錨定在歐維鎮，並且在那裏購置了三棟房屋。杜米埃住過鄰近
的瓦爾蒙都瓦斯村莊。在畢沙羅把一家安置在龐圖瓦茲不久，塞
尚來與畢沙羅家人小住。一些時日後，便把未來的妻子奧丹絲和
他們六個月的嬰孩保羅也搬來這個區域，在瓦茲河的另一岸，聖

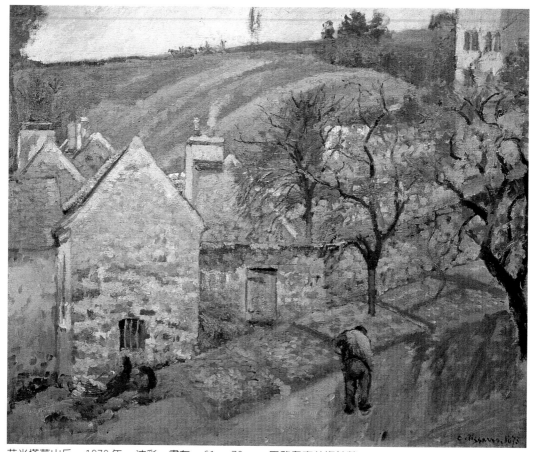

艾米塔莒山丘　1873年　油彩・畫布　61×73cm　巴黎奧塞美術館藏

・都安拉蒙的一個小旅店住下來。一八七二年底塞尚與家人離開
旅店，在歐維鎮旁的一個村莊，由嘉舍醫生為他們找到一所居
屋，塞尚在那裏住了兩年。後來他又回到這個區域許多次。一八
七七、一八八一、一八八二年，他都再來龐圖瓦茲與畢沙羅一起
作畫。

　　畢沙羅第二次居住在龐圖瓦茲，歐維地區在他的藝術生涯中
是一個重要階段。一八七二年以前，他從來沒有在一個地方住上
兩年之久，經過十年，十一年龐圖瓦茲的定居生活，促使畢沙羅
把這個地方給他的靈思全都激發出來。這個環境中的各種樣貌，

瓶花　1873年
油彩・畫布
73×60cm
牛津大學艾許莫博物館藏
（右頁圖）

54

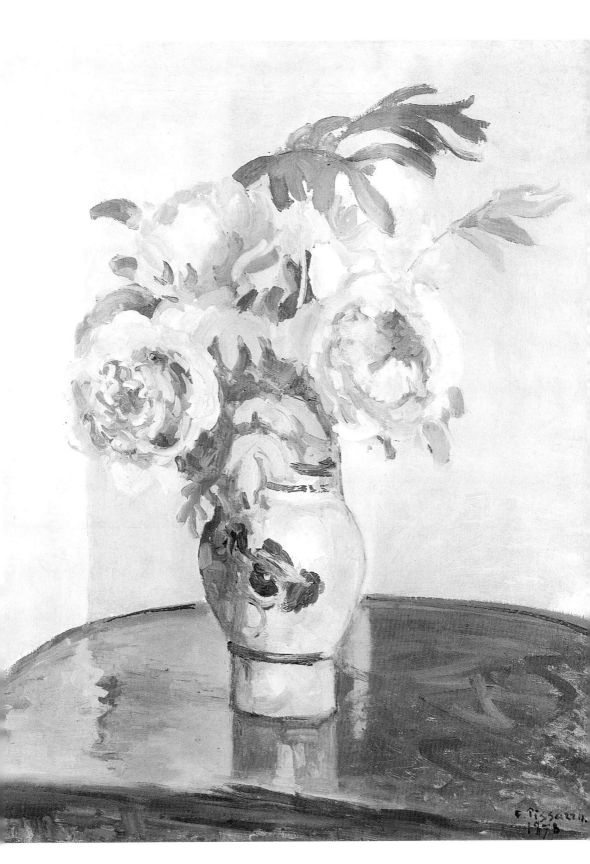

冬景　1873年　油彩·畫布　52×81cm　東京國立西洋美術館藏

半農村半郊區的景緻，尋常但宜人親人。是在這個地區，畢沙羅發展出來他重要的繪畫成果，是因在這個地區的工作，畢沙羅成為了塞尚所稱的「第一位印象主義的畫家」。

畢沙羅與塞尚

　　畢沙羅大塞尚九歲，當塞尚剛到巴黎，在蘇維士學院受大家揶揄取笑時，是畢沙羅來幫他解圍，而當塞尚畫著極有力的素描，眾人覺其怪異時，是畢沙羅首先發現他潛藏的非凡天賦。自此他們經常往來，一起工作，共同討論各類繪畫問題。

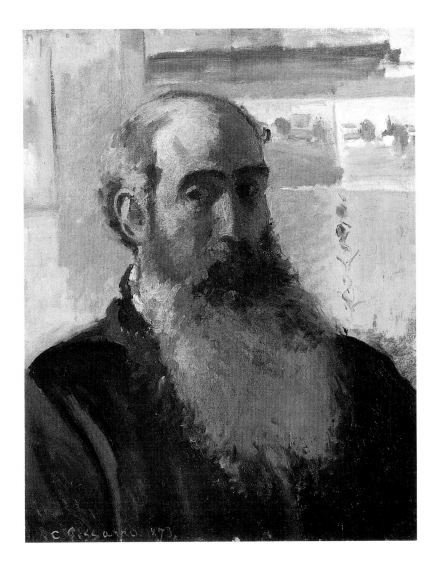

畢沙羅自畫像
1873年　油彩・畫布
56 × 46.7cm
巴黎奧塞美術館藏

　　畢沙羅與塞尚都不曾進入正式美術學校,畢沙羅表示:「原
則上我們不要學校」,但他們都敬重德拉克洛瓦、庫爾貝、杜米
埃和那些肚裡有料的人。他們都知道繪畫基礎技術是重要的,但
是感覺更爲重要。塞尚說:「一個畫家的感覺才是一切的基礎,
我要一直這麼說。」「感覺」對印象主義者來說是非常珍貴的,但
是畢沙羅認爲最要緊的,是不要表現出比自己原有的更多的感
覺。

甘藍菜田路上的牧牛女　1874年　油彩・畫布　54.9×92.1cm　紐約大都會美術館藏

　　畢沙羅在龐圖瓦茲定居，而塞尚還未舉家遷進這地帶時，塞
尚便來與畢沙羅一起工作。畢沙羅注意到塞尚面對自然時的專
注，和學習抑止他激烈性情的用心。塞尚向畢沙羅虛心請益，甚
至還忠實臨摹過畢沙羅在盧孚西安所畫的風景，學他的小筆觸畫
法，研究他的色彩光影，而不再過分地著重表面形象。塞尚此時
所畫，有他作品一向存在的激情用筆，也能像畢沙羅那樣淨化他
的色光。較早，畢沙羅就告訴塞尚說：「只要用三原色──紅、
黃、藍和來自三原色的混合色作畫。」畢沙羅曾在自己的調色盤
上除去黑色、瀝青色和赤土色，以及各種赭石色系，這是印象派
畫家用色的基本原理。畢沙羅此後在用色上有許多研究和演變，
當然塞尚也是。

　　他們二人，從一八七三到一八七五年間在龐圖瓦茲的隱密居
所或歐維鎮郊的小路上畫風景，取景十分相近，技巧上也都借助

塞尚畫像　1874年
油彩・畫布
73×59.7cm
私人收藏（右頁圖）

蒙特福構，有岩石的風景　1874年　油彩‧畫布

於畫筆和畫刀，畢沙羅後來追憶說：「我們總是在一起作畫，但是不能否認的，我們各自想保留唯一所擁有的東西，那就是個人獨特的感覺。」左拉即時常對他們作品之相似感到驚異。畢沙羅對他說：「藝術家是他們風格的創造者，與別人相似就缺少獨創性，認為他們相似是一種錯誤，應該意識到藝術家在一起工作時的互相影響。」

畢沙羅為人謙遜，他認為與塞尚一起作畫是彼此溝通，而不以為自己對塞尚在繪畫上有決定性的影響。而塞尚雖曾經說：「另外一個人給你的意見、方法，不應該影響你的感覺方式。」但仍然認為從畢沙羅那裏得到許多啟發，他曾在一篇重要的文章裡含蓄地對畢沙羅表示欽敬之意：「直到戰爭（指普法戰爭），你知道我過得極無聊，著實失落，是在列斯塔克，我再三反省，我明

蒙特福構的農舍　1874年　油彩・畫布　60×73cm　日內瓦歷史和美術館藏

瞭畢沙羅了，一位像我一樣的畫家，一個奮力工作的人，這時我工作的狂熱才開始。」塞尚並以「謙遜而巨大的畢沙羅」來形容他，還談到「老畢沙羅，那可說是我的父親，這是一個可以向他請教的人，也是一個好像上帝一般的人物。」

畢沙羅和塞尚在蘇維士學院認識後的友誼，發展到龐圖瓦茲與歐維地區一起工作交換心得的局面，造就了印象主義形成的基礎。

開始展覽賣畫

耕地　1874年　油彩·畫布　49×64cm　莫斯科普希金美術館藏

　　畢沙羅在龐圖瓦茲定居後，除塞尚外，早有其他朋友常來相聚。貝里亞爾和吉約曼就常來，一八七二年秋天，他寫信給前此約他到拉·羅須·居雍農莊寫生的吉耶梅說：「貝里亞爾仍然跟我們在一起，他在這裏十分認眞，吉約曼只在我們家住了幾天，他白天畫畫，傍晚去做挖濠溝的工作，多大的能耐！」爲了掙一口飯吃，吉約曼在公共道路處工作，但一有空就跑來畢沙羅身邊一起畫畫，畢沙羅過去也曾跟吉約曼做過油漆工，現在情況有了轉機。

　　自倫敦回到盧孚西安，畢沙羅再尋回與法國的聯繫，倫敦時不適意的心情已好轉過來，表現在繪畫上。在龐圖瓦茲安定之

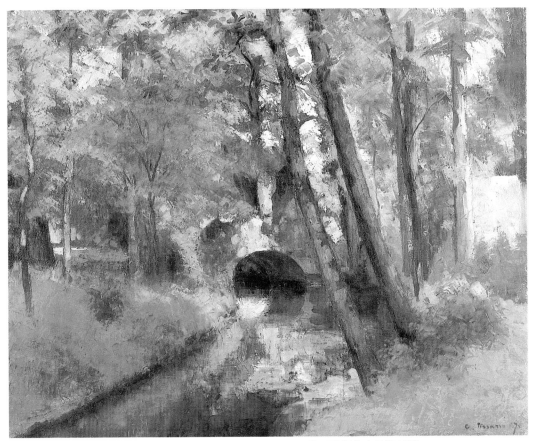

龐圖瓦茲的小橋　1875年　油彩·畫布　65.5×81.5cm　德國曼汗市立美術館藏

後，他的繪畫更露著滿意與信心，畫面清明而熱切。與自然的日日接觸下，他找到了自困境中振拔的力量。現在的風景顯現出平靜的美，畫中呈現的那種溫靜和喜悅，使朋友們印象深刻。

　　一八七〇年在倫敦，保羅曾十分欣賞畢沙羅送去的兩幅畫，但兩人並沒有繼續合作。倒是普法戰爭過後，巴黎的杜蘭·呂耶畫廊開始代理畢沙羅的畫。一八七二年，畢沙羅在拉費特街的杜蘭·呂耶畫廊與莫內、希斯勒同時展出。吉耶梅看了寫信給畢沙羅說：「我特別在杜蘭·呂耶畫廊看到你各式漂亮的畫，一句話：生動極了，讓我雀躍不已，我也看到十分好的莫內和希斯勒的畫──雖然他們沒有你那樣深入自然──你應該十分滿意了，現

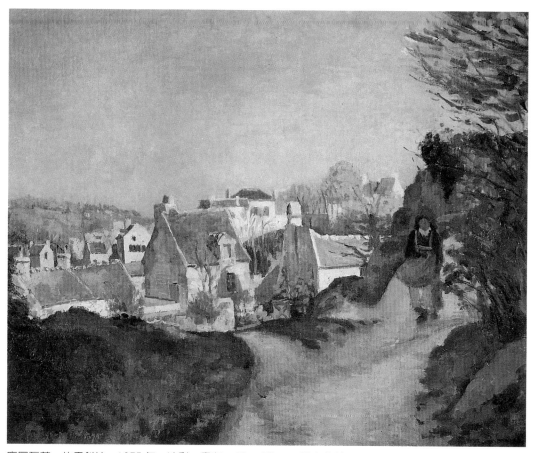

龐圖瓦茲，佳雷斜坡　1875 年　油彩‧畫布　60 × 75cm　私人收藏

在你已經成功了，而你的畫讓人喜歡，一切都太好了，我真是為
你高興。」

　　彼耶特也急忙給他的朋友道賀：「你不談你自己，我親愛的
畢沙羅，你在得勝時還是保持謙遜，就像你在困苦掙扎的時日，
保持你對命運的信心。現在你差不多要贏得盛名了，而你也確實
該得到──金錢的報償……。」彼耶特又請畢沙羅到蒙特福構，說
他現在手頭較寬，可以自由旅行了。

　　畢沙羅並沒有到蒙特福構去，他此時在龐圖瓦茲，周圍盡是

蒙特福構的池塘
1874 年　油彩‧畫布
53.5 × 65.5cm
瑞士私人收藏
（右頁上圖）

隱密居所，聖安東之路
1875 年　油彩‧畫布
52 × 81cm
巴爾美術館藏
（右頁下圖）

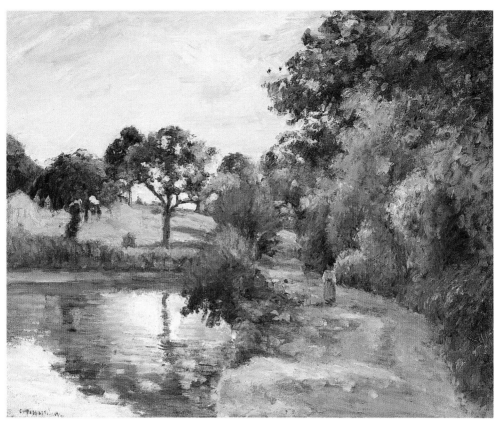

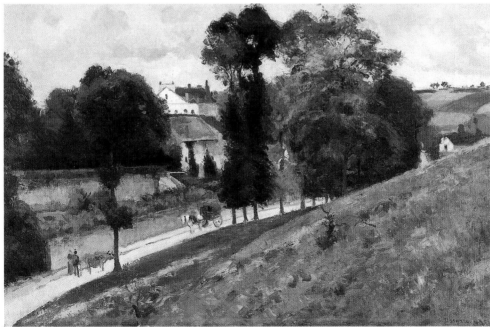

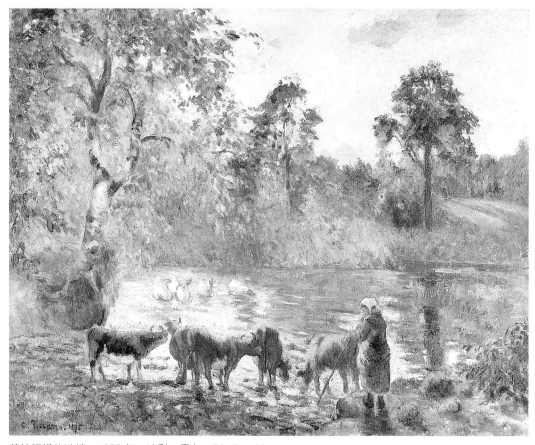

蒙特福構的池塘　1875年　油彩・畫布　73.7×93cm

朋友，朋友的進步使他十分愉快。他自己也專心熱切地工作，成
功漸漸回報了他。一八七三年一月，在巴黎的一次拍賣會中，他
的五幅風景畫帶給他二百七十、三百二十、三百五十、七百和九
百五十法郎的收入，這樣的價格在當時算是十分高了，而且帶來
一些訂單。畢沙羅很高興寫信給藝評家杜瑞說：「拍賣會的反應
讓朋友們覺得他們都是龐圖瓦茲的人了，他們吃驚我的畫竟能賣
到九百五十法朗，這樣一張並不起眼的畫能賣這個價格可算驚
人。」當杜瑞向畢沙羅道賀時，畢沙羅不只談自己，也談到所有
的朋友：「你是對的，親愛的杜瑞，我們開始要冒出頭來了，我

梳理羊毛的農婦
1875年　油彩・畫布
155×46cm
瑞士布賀勒基金會藏
（右頁圖）

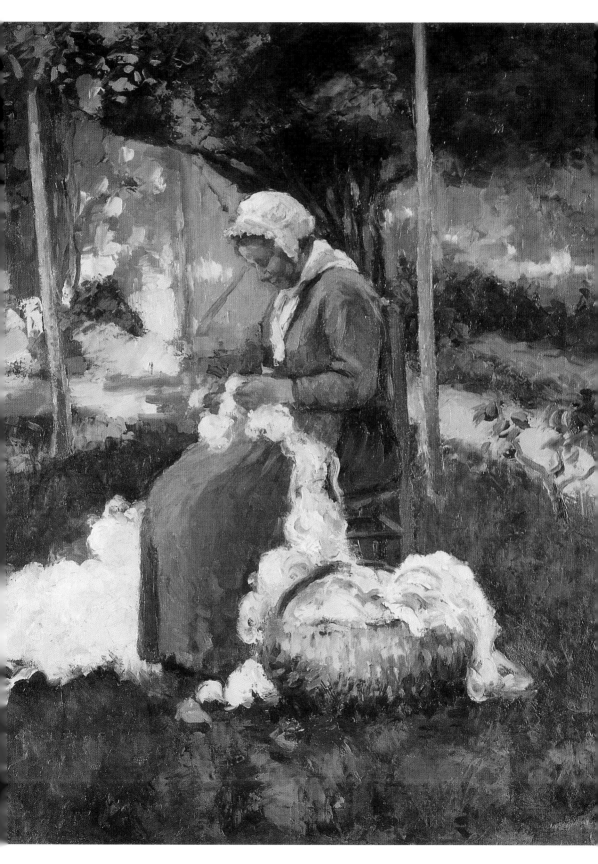

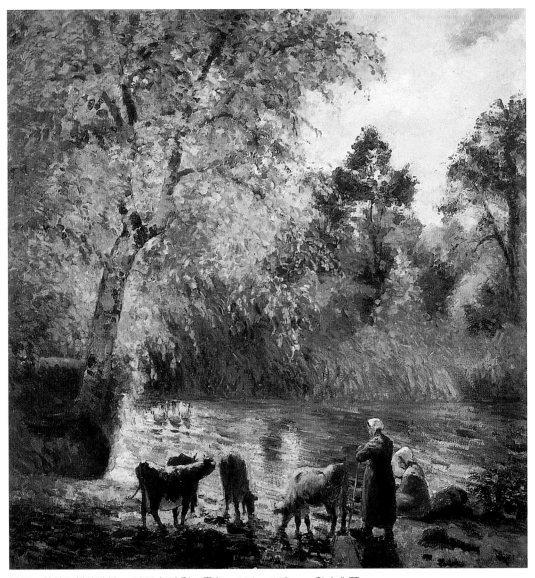

秋天，蒙特福構的池塘　1875年油彩·畫布　114×110cm　私人收藏

們碰過一大堆某某大師的釘子⋯⋯。」

第一次印象主義大展

　　一八七三年的春天，莫內打了個主意，他覺得朋友們出道還

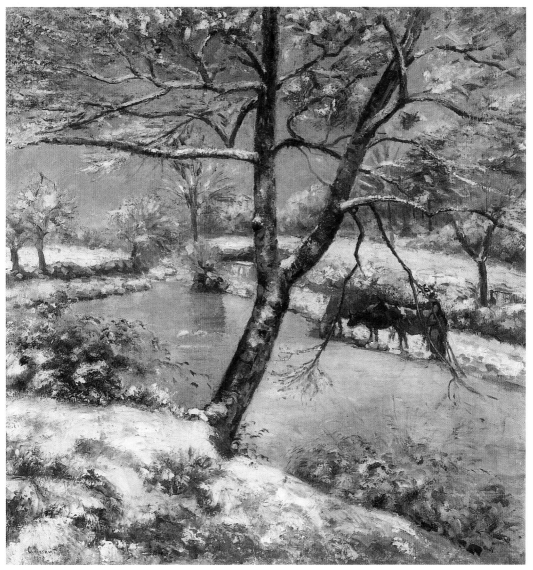

冬天在蒙特福構：雪景　1875年　油彩‧畫布　114×110cm　私人收藏

是太慢了。這些年來，沙龍沒有給他們什麼機會，應該在沙龍之外設法表現，就向大家提出一個計畫：在官方沙龍開幕前兩星期，作一個獨立的群體展出，一方面在沙龍之前引起觀眾注意，一方面表示他們並非沙龍摒棄的畫家。展覽的費用則由參展者分攤。畢沙羅與希斯勒首先贊同這個計畫，接著畢沙羅連絡了貝里

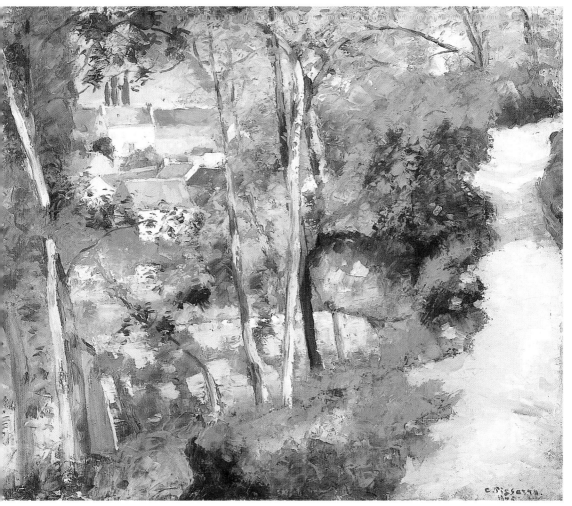

雷米達許斜坡　1875年　油彩・畫布　53.6×65.4cm　布魯克林美術館藏

亞爾和吉約曼。在「巴迪紐爾團體」的會員中只有馬奈一人拒絕參與。他對沙龍的廝殺仍抱著得勝的希望，而竇加、莫利索、雷諾瓦和其他一伙人都呼應了莫內的召集。畢沙羅當然也邀請了彼耶特，但是彼耶特對這個展出不甚樂觀。為了要讓展覽程度齊一，他們決定不隨便把所有人都邀請進來，終於他們也讓塞尚參加了，由於畢沙羅的關係，也因莫內的幫忙。

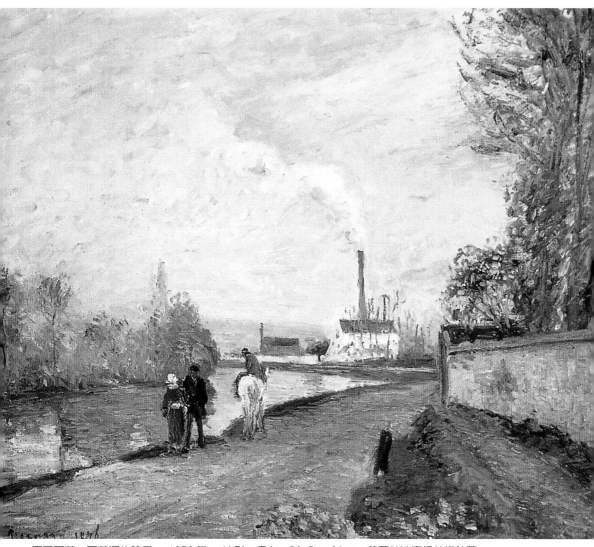

龐圖瓦茲，瓦茲河的陰天　1876年　油彩・畫布　53.5×64cm　荷蘭梵波寧根美術館藏

　　一八七四年初在一位賀榭德（Ernest Horchede）收藏者的拍賣會裡，畢沙羅、希斯勒、莫內和竇加的畫再次以相當高的價錢賣出，而群眾似乎有轉而接受這些畫家的傾向，他們很覺鼓舞，認為這種情況下正是時機，把自己這群人作整體推出，以更吸引觀眾。而且每個人展出一組代表性的作品，比在沙龍單獨出示零星三兩件作品要來得有效果得多。畢沙羅的好友杜瑞倒比較站在馬

龐圖瓦茲，雨後的碼頭　1876年　油彩・畫布　46×55cm　曼徹斯特大學威特沃斯畫廊藏

奈的立場，認為參加沙龍較是正途，力勸畢沙羅不要加入莫內這
幫人的冒險。畢沙羅沒有聽杜瑞的話，還是支持莫內的計畫。一
八七四年三月底，畢沙羅失去九歲大的女兒簡妮，痛苦無比，還
是忍痛為展覽作準備。

　　不是什麼機會主義的問題，是自由表現的原則。不是什麼虛
張的展示，是從事藝術的人的簡單責任。一八七四年的四月十五
日，畢沙羅列位在莫內、雷諾瓦、希斯勒、貝里亞爾、吉約曼、
竇加、塞尚、莫利索以及其他參與者的左右，以五幅風畫參加這

紅色屋頂　1877年　油彩・畫布　54.5×65.6cm　巴黎奧塞美術館藏

個小團體的第一次歷史性展出。地點是一位攝影師納達爾（Nadar）的工作室內。一名《喧鬧》（Le Chavivari）雜誌的記者勒魯瓦（Louis Leroy）看到莫內的一件作品：〈印象・日出〉而將「印象」一詞引用在文章中，稱此團體為「印象主義者」。自此這個展出便在「印象主義者」的名稱下進入歷史。

　　「印象主義者」的展覽引來的是一連串譏諷和笑謔，大量文章指稱這是一件荒謬之事，是一些塗鴉者不惜任何代價挑逗群眾的玩意兒。幸而，還有少數評論承認這個團體的天賦應受認真看

龐圖瓦茲，風的味道　1877年　油彩‧畫布　38×46cm　私人收藏

待，他們的作品不是一無是處。比如對藝術的創意一向敏感的卡
斯塔納里（Castagnary）便寫道：「在卡巴內爾（Cabanel）和傑羅
姆（Gerome）的骨灰名下，我發誓這裏有著天才，甚至有許多天
才。這些年輕人有一種方式來瞭解自然，既不惹人厭，也不平
庸。那是生動、靈敏、輕鬆，而且令人愉快的表現。他們對物像
的掌握多麼機敏，下筆多麼活潑有趣……。」

　　在卡斯塔納里談到畢沙羅時，讚語較猶豫，寫道：「畢沙羅
樸素而堅實，他那包羅萬象的眼睛霎時把所有一覽無遺。但是他

龐圖瓦茲的花園　1877 年　油彩・畫布　165 × 125cm　私人收藏

龐圖瓦茲，甘藍菜田小徑　1878年　油彩‧畫布　50.5×92cm　杜埃夏特斯美術館藏

把樹投到地上的陰影畫出來是一項錯誤，陰影是在他的主題之外，陰影的存在應該是觀者推斷出來的，而非能看到的。他還有一個糟糕的趣味，喜歡畫蔬菜園，不能少畫一點甘藍菜田或其他平常家蔬。雖如此，這種缺乏推理或是通俗趣味，並不減損他美好技巧的品質……。」

　　雖有以上這樣正面讚賞同情的文章，作用仍敵不過敵對者輕言的訕笑，與不作嚴肅的討論。這群畫家頓時陷入愁雲慘霧中，他們非但沒有如預期地受到認可，反而多招來報章雜誌和群眾的譏諷。結果導致買畫者顯得十分勉強。一些參展者還賺不到這年度應為展覽所付的費用。賣畫的情況是希斯勒賣了一千法郎，莫內兩百法郎，雷諾瓦一百八十法郎，畢沙羅只有一百三十法郎——還要扣去協會百分之十的佣金。竇加和莫利索及其他人什麼也沒

龐圖瓦茲，公牛斜坡　1877年　油彩‧畫布　116×88.5cm　倫敦國家畫廊藏

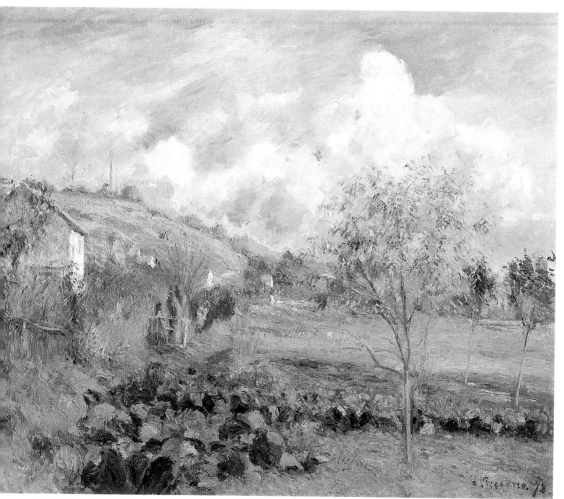

龐圖瓦茲，近郊風景　1878年　油彩·畫布　53.9×65.1cm　美國哥倫布美術館藏

有賣掉。在償付對外該付的費用後，這個協會發現仍然短缺了三千四佰三十六法郎的債，即是每個會員平均欠了一百八十四點五法郎。

　　畢沙羅對這次展覽的失敗感到十分困擾，幸虧在同時的一個拍賣會中，他一幅風畫還賣得五百八十法郎，但是畢沙羅一家數口要養活，而此時法國十分不景氣。所幸漸而幾位支持者陸續出現，先是卡玉伯特（Gaillebotte，本身也是畫家，造船工程師，十

花卉，牡丹與山梅
1877-1878年
油彩·畫布
82×65.4cm
芝加哥莎拉·李社團藏
（右頁圖）

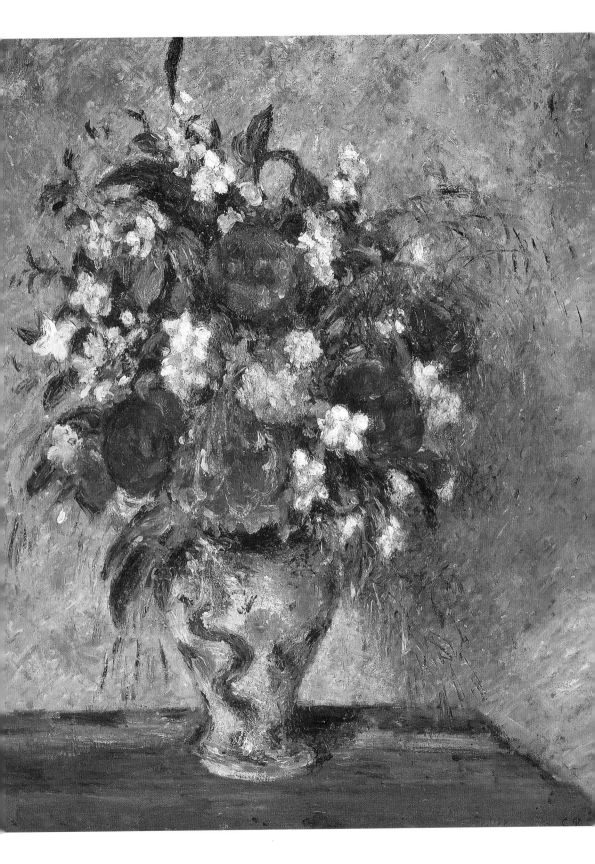

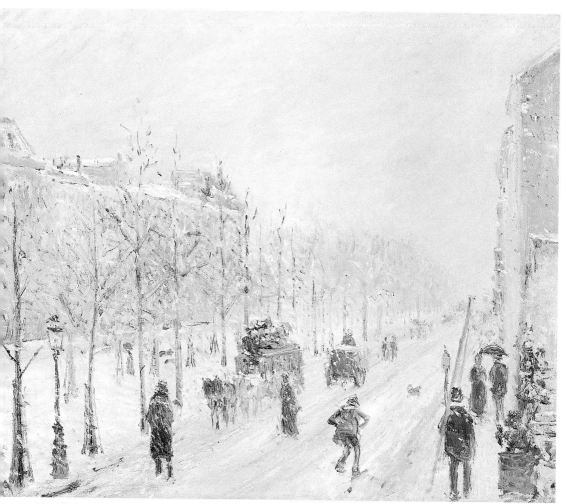

外環道路下雪天　1879年　油彩·畫布　54×65cm　巴黎馬摩丹美術館藏

分富有）在支持莫內之後，開始購買所有莫內同伴的畫。接著是
一位查稅員索凱（Victor Chocquet），特別興趣於雷諾瓦和塞尚；
一位歌劇演唱家佛爾（J. B. Faure）；還有左拉的出版商夏邦蒂耶
（Charpentier）等人，當然藝評家杜瑞繼續為這群朋友傳播佳音。

第二次到第六次的印象主義展覽

瓦和邁日落　1880 年
油彩・畫布
54 × 65cm
倫敦佳士德收藏
（上圖）

龐圖瓦茲，梅農爸爸
鋸木頭　1879 年
油彩・畫布
89 × 117cm
私人收藏（下圖）

摘豆子　1880年　油彩‧畫布　60×73cm　私人收藏

　　由於卡玉伯特的協助，莫內準備第二次的團體展出，畢沙羅
馬上拿出十二幅畫，而塞尚這次沒有參加。他跟一些其他人抱著
參加沙龍展的希望（但沙龍拒絕了他的申請）。吉約曼不能參
加，因為沒有任何準備。一八七六年的第二次印象主義大展，不
比第一次有什麼成功之處。一個具影響力的刊物這樣寫著：「這
些自以為有自我風格的畫家，拿著畫布、油彩、畫筆偶然丟幾片
顏色在上面，把所有東西都簽上名，這真是人類虛榮誤入瘋狂之
點，令人吃驚的演出。要讓畢沙羅先生知道，樹不是紫色，天空
不是新鮮奶油的顏色，沒有地方我們可以找到他畫的東西，沒有

夏蓬瓦的風景　1880年　油彩‧畫布　54.5×65cm　巴黎奧塞美術館藏

一種智慧能接受這樣的一種謬誤。」畢沙羅寫信向塞尚訴苦，塞尚在夏天給他回信，說整個畫家朋友群都在沮喪中，畫商庫存的畫已過剩。儘管煩惱連連，一八七六年還是畢沙羅多產的一年，秋天他又去了彼耶特在蒙特福構的鄉居，用畫刀作了許多構圖，回到龐圖瓦茲繼續完成。一八七七年一月，卡玉伯特買了一幅畢沙羅的大風景畫，同時告訴畢沙羅，他要不惜資金籌辦第三次大展。

　　第三屆大展畢沙羅說服塞尚參加，彼耶特也終於答應加入，儘管如此，一八七七年的第三次大展中參加人數還要少些。如此

早餐　1881 年
油彩・畫布
65.3 × 54.8cm
芝加哥藝術學院藏
（上圖）

龐圖瓦茲的風景，往
歐維之路　1881 年
油彩・畫布
54 × 90cm
私人收藏（下圖）

龐圖瓦茲，蔬菜園　1881年　油彩‧畫布　60×74cm　私人收藏

參加者可展出數量較多的畫。莫內至少有三十幅，竇加二十五幅，雷諾瓦二十一幅，畢沙羅二十二幅，他以革新性的白框裝框出示，杜蘭‧呂耶不甚喜歡。這次展覽水準較完整齊勻，觀眾反應似乎稍好，雖然荒謬的批評還是一堆，但也有了一些贊同的評語。朋友藝評家杜瑞出了一個小冊子來宣傳印象主義的好處，他

牽羊的女子　1881年　油彩・畫布　82×65cm　私人收藏

拿樹枝的少女，坐著的村女　1881年　油彩・畫布　81×65cm　巴黎奧塞美術館藏

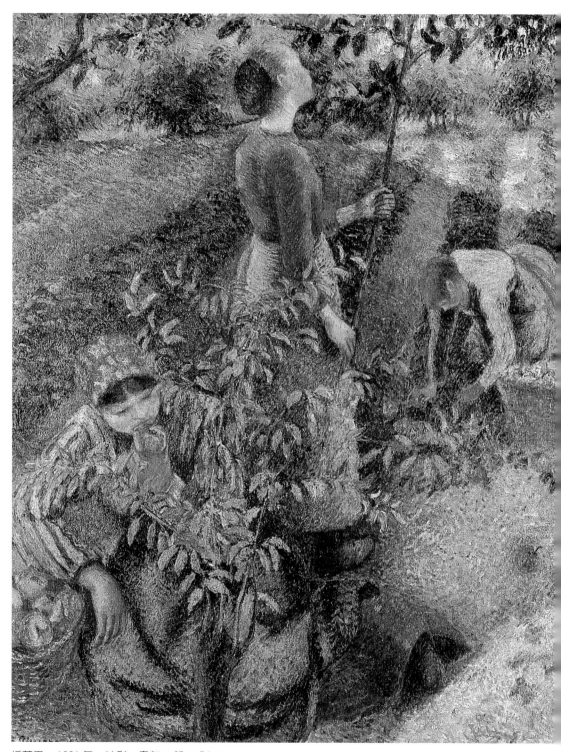

採蘋果　1881年　油彩・畫布　65 × 54cm

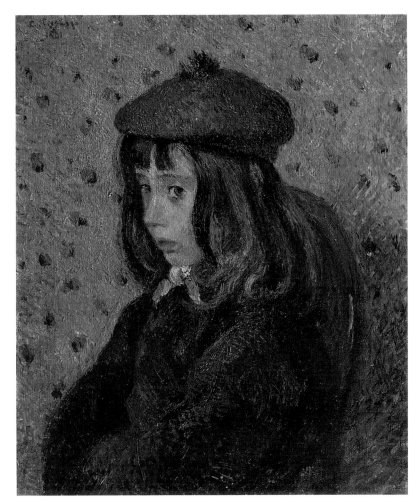

菲力斯・畢沙羅畫像　1881年　油彩・畫布　55×46cm　倫敦泰德美術館藏

把印象主義者與其先驅拉上關係，證明他們是繼續了法國風景畫的傳統。說到畢沙羅，杜瑞認為他把自然單純化，通過其恆久面貌，他的油畫讓人感到高度的空間感和穩定感。

　　在第三次展覽結束之時，卡玉伯特和雷諾瓦、希斯勒籌組了一個拍賣會，莫內這次情願不參加，畢沙羅各種問題纏身，不得不一試運氣。畢沙羅的畫價在一百出頭到二百三十法郎之間，算是不錯的價格。一幅雷諾瓦的小畫只賣到四十七法郎。在那個時

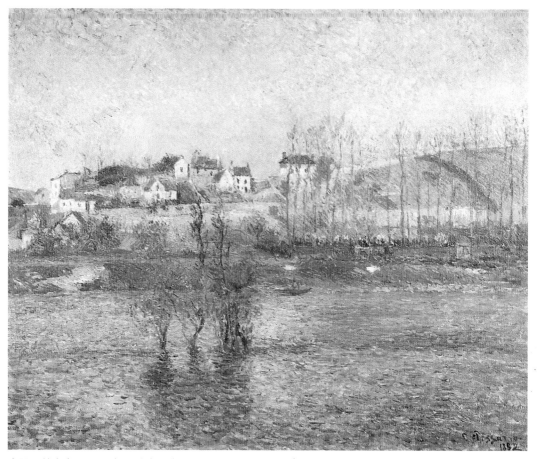

龐圖瓦茲水患　1882 年　油彩‧畫布　65×54cm　私人收藏

候，一個工人一天賺五法郎，一個公職員月薪一百法郎左右，一個木工夫妻帶兩個孩子的家庭，一年基本生活費就要一千法郎，外加一百到一百五十法郎的房租。

　　印象主義畫家平均一個星期畫一幅畫（畢沙羅在一八七六年畫四十三幅，一八七七年畫五十三幅，一八七八年畫四十幅，而一八七九年只有三十四幅）。他們的收入十分不穩定，一次賣出的錢，往往不夠償付急切的債務，只好再繼續借貸。畢沙羅住在鄉間，日常費用比巴黎省些，但是他有三個孩子。畫家一幅中型的畫能賣五十法郎，稍大的畫能賣到一百法郎，便十分滿意了。在

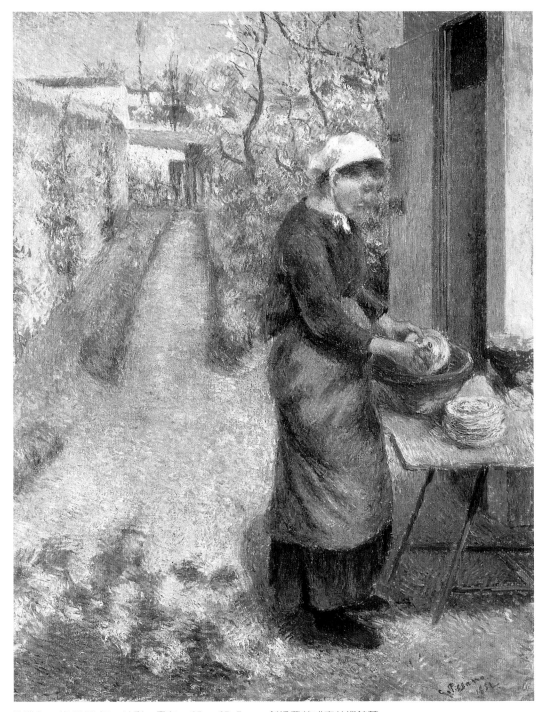

洗碟女　約1882年　油彩・畫布　85×65.7cm　劍橋費茲威廉美術館藏

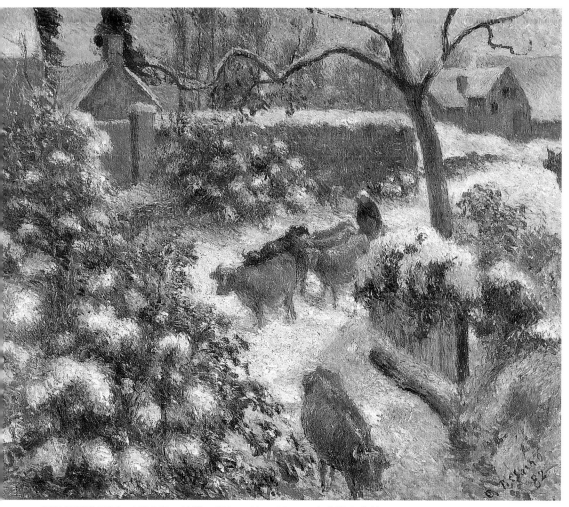

蒙特福構的雪景　1882年　油彩‧畫布　46×55cm　東京私人收藏

這種困難的情形下，他認識吉約曼兒時的朋友糕點商繆瑞(E . Murer)，他給畢沙羅諸多實際的幫忙。

　　也是一八七七年，在一位收藏家阿羅撒（G. Arosa）的家中，畢沙羅認識了保羅‧高更（P. Gauguin），這位阿羅撒的教子具有精明的商業腦筋，讓他得有一個舒適的生活條件，而且容許他投入藝術。他不只開始搜集印象主義的作品，也同時畫起畫來。一八七六年送了一幅畫到沙龍還入選展出。高更十分高興認識畢沙羅，向他請教許多繪畫上的問題，並且買了他幾幅畫。

戶外農婦　1882年
65×54cm
油彩‧畫布　私人收藏
（右頁圖）

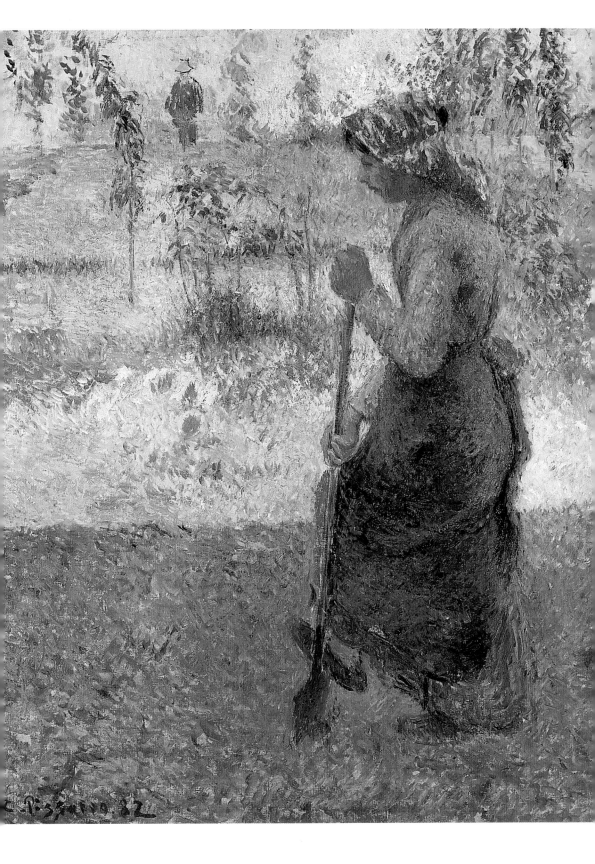

鄉村小女佣　1882年　油彩‧畫布　65×54cm　倫敦泰德美術館藏

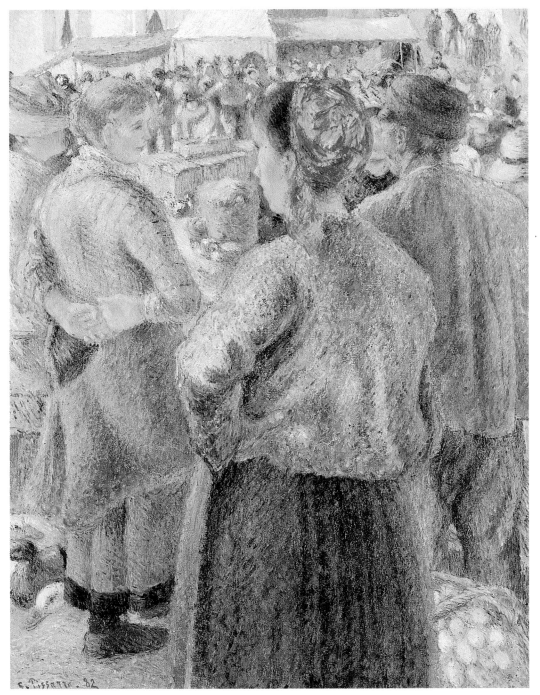

龐圖瓦茲的雞肉市場一景　1882年　油彩·畫布　115.5×80.5cm　洛杉磯諾頓沙蒙基金會藏

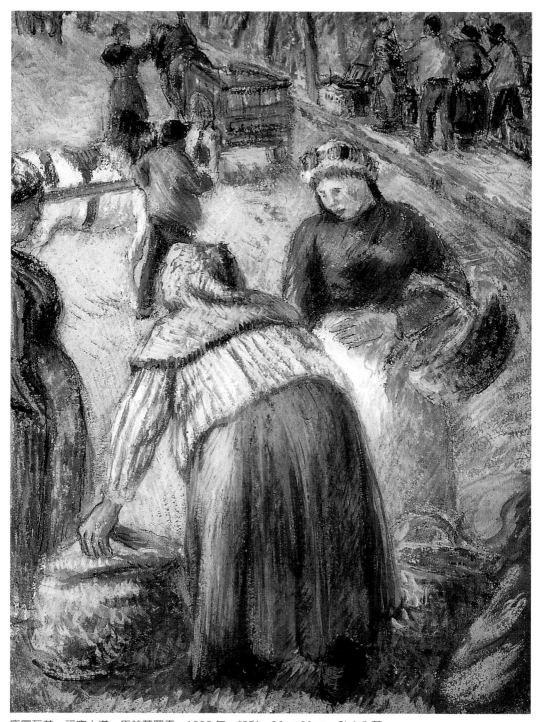

龐圖瓦茲，福塞大道，馬鈴薯買賣　1882 年　粉彩　26 × 20cm　私人收藏

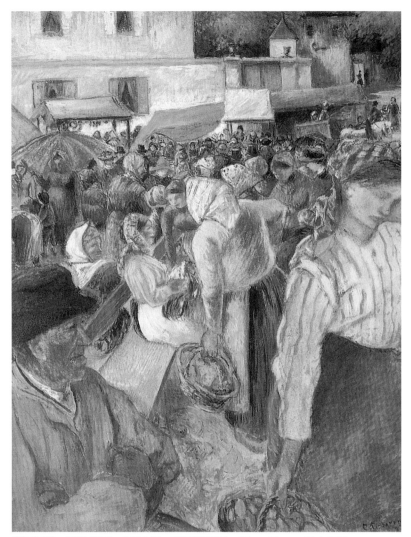

龐圖瓦茲，家禽市場　1882年　膠彩和粉彩　81×65cm　私人收藏

　　整個一八七八年間，畢沙羅面臨諸多煩惱事情。先是他的好的朋友彼耶特去世，讓他十分悲傷，不再到蒙特福構去。秋天他的第四個兒子誕生，他為兒子取名盧德維克・魯道夫，以紀念逝者。他決定在巴黎蒙馬特區租一個小房間，這樣可以方便一些對他有興趣的收藏家來看畫。接著他的太太再度懷孕，讓他十分煩惱。畢沙羅原本保有十分嚴格的工作時間表，按常規他每天一早得外出尋找畫題，漸漸地有時他提不起勇氣。在自然之前他必須

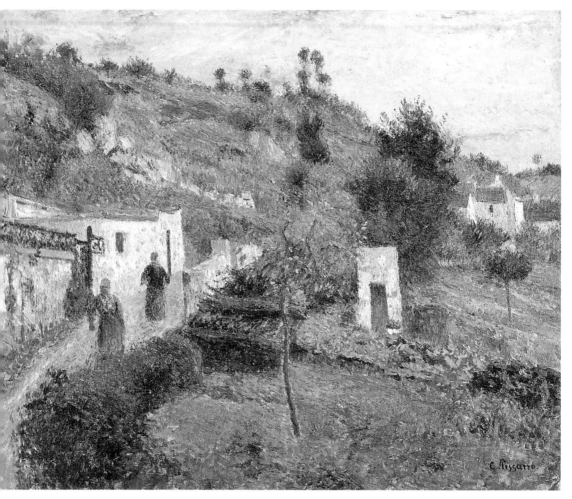

歐維鎮之丘　1882年　油彩・畫布　54.5×65cm　荷蘭波寧根美術館藏

保持完全的超然，這須要極大的耐力，他如何能專心工作，如何
能忘記許多煩惱，當他回到家中面對一位受盡艱辛的太太指責他
自私自利。而他對自己的懷疑一直存在。畢沙羅並不滿意自己的
畫，寫信給卡玉伯特說畫得太草率了。儘管他十分堅持，一八七
八年，他畫的數量少得多，他透露給繆瑞說：「我現在工作並不
快樂，我有個念頭，如果我可以從頭開始，我會放棄繪畫，試別
的工作，我很沮喪。」

　　接近五十歲，畢沙羅必得承認，沒有什麼可以保證情況會有

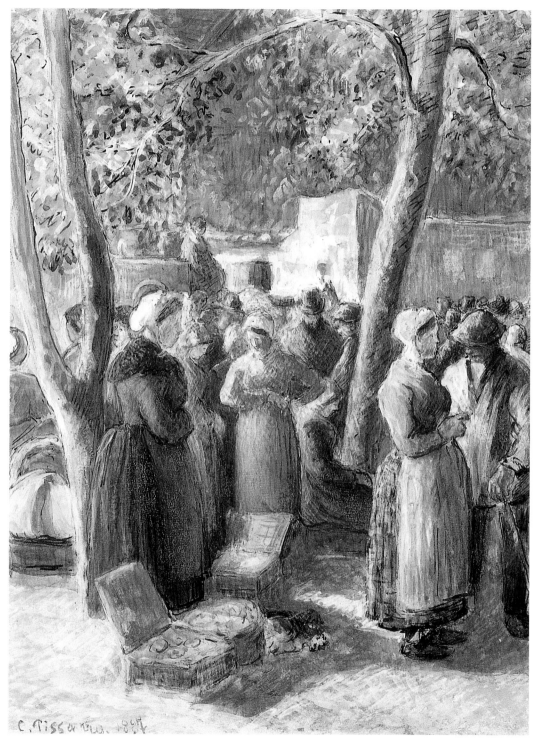

奧斯尼風　1883 年　油彩‧畫布　45.7 × 55.6cm　美國哥倫布美術館藏

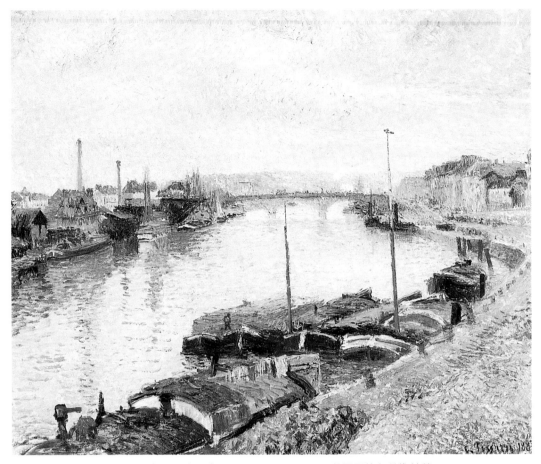

浮翁的石橋與傳馬船　1883年　油彩・畫布　54.3×65.2cm　美國哥倫布美術館藏

所轉機。他寫信給杜瑞說：「不久，我就要老了，我的眼睛開始花了，但我還必須像二十年前那樣前進。」雖說如此，畢沙羅並沒有真正後悔他的選擇，他還是充滿信心，堅決拒絕所有的妥協。他又告訴繆瑞說：「我的痛苦非筆墨所能形容，我現在所承受的苦是可怕的，比我年輕時要苦得多──那時我充滿信心與熱誠，現在我得承認，我正在放棄未來。但無論如何我似乎不得猶豫，如果我必須從頭開始，我會走同樣的路。」

說來是真的，當大家在籌組第四次團體展的時候，畢沙羅已經準備參加了。雷諾瓦和希斯勒自前次展覽累了下來，決定不參

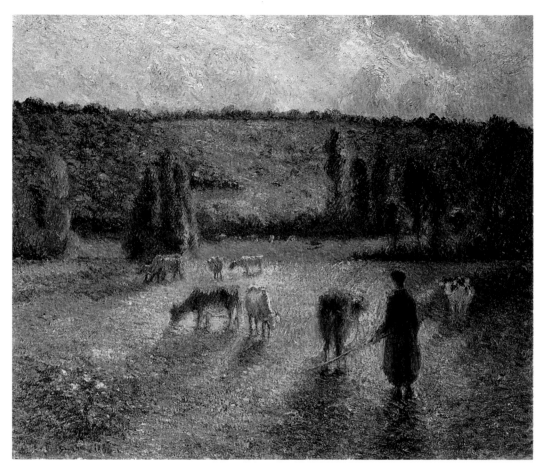

埃拉尼的放牛女　1884 年　油彩・畫布　59.7 × 73.4cm　日本 Saitama 現代美術館藏

加這次的展覽，改出席官方沙龍的展出。塞尚再一次接受沙龍審查的審判，莫內也跟隨他們的腳步。一八八○年的第四次印象主義展覽，畢沙羅推薦了一位當時常追隨他左右的新人：保羅・高更。

　　一八八○年，社會普遍情況已有所改善，杜蘭・呂耶再買了幾位畫家的畫。畢沙羅可以寫信告訴杜瑞：「我現在並沒有在錢裏打滾，只是能這樣緩和卻穩定的賣畫已讓我舒服了，我唯一擔心的事是重複過去的畫。」第五次的印象主義展覽就在一八八○年舉行，只召集到幾個老會員：畢沙羅、竇加、莫利索和吉約

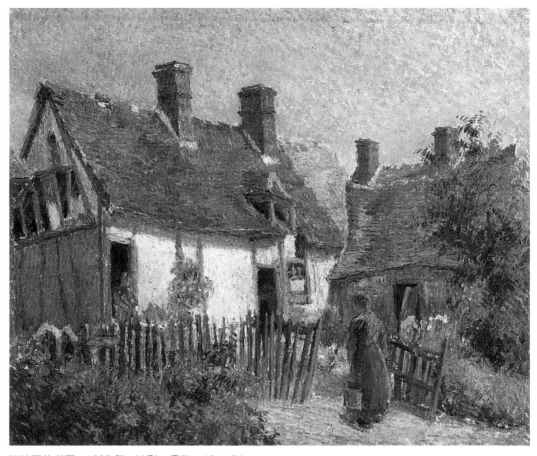

埃拉尼的老屋　1885年　油彩・畫布　46×54cm

　　曼，其他人寧願再試能否入選沙龍的運氣。

　　接著一八八一年四月舉行第六次展覽，一八八一年各種情況更加好轉；而且似乎穩定，但是畫會中卻公開起了爭執。卡玉伯特不能原諒竇加，叫他的朋友莫內和雷諾瓦放棄這個展覽，而參加沙龍的展出。過去從沒有像第六次展覽這樣少的參展者。畢沙羅仍然堅持，沒有向沙龍低頭。在一共八次的印象主義畫展，畢沙羅是唯一貫徹始終從不缺席的。

高更與第七次印象主義展覽

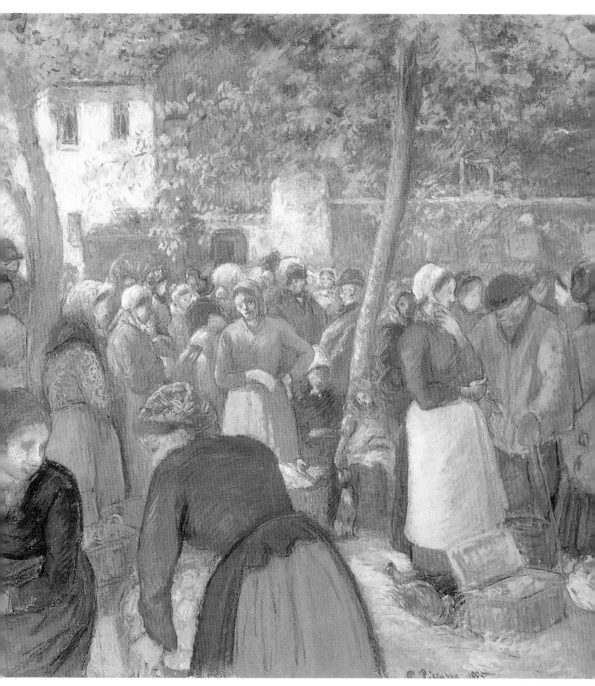

吉索，家禽買賣　1885 年　畫於布上紙之水粉加黑石筆　82.2×82.2cm　波士頓美術館藏

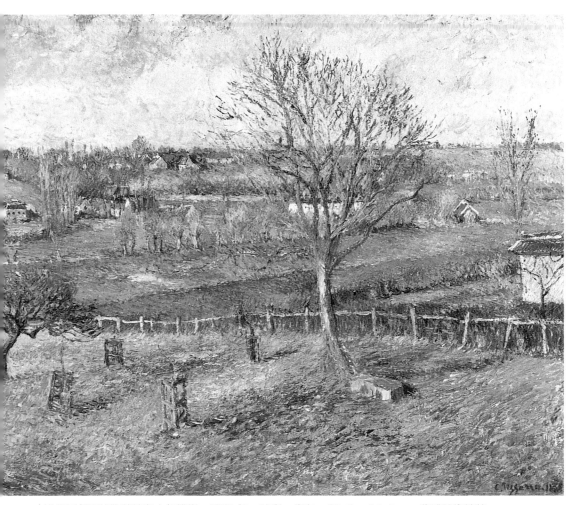

埃拉尼冬天的牧草地與大胡桃樹　1885年　油彩‧畫布　60.6×74.4cm　費城美術館藏

　　第六次印象主義展出後的夏天，塞尙去龐圖瓦茲與畢沙羅同
過，愉快親密地一起工作。這個夏天高更也常來，只要一能逃離
辦公室，他便來找這兩位朋友，聽他們談論繪畫，細看他們的畫
作，還有在他們旁邊，也推演自己的藝術。

　　由於畢沙羅授意，而高更也感到他的用意良懇，這位畫會的
新進者便積極籌組參加第七次印象主義大展。然而高更卻與竇加
大起爭執，高更不收斂其向來的魯莽，信筆寫了一函給他「親愛

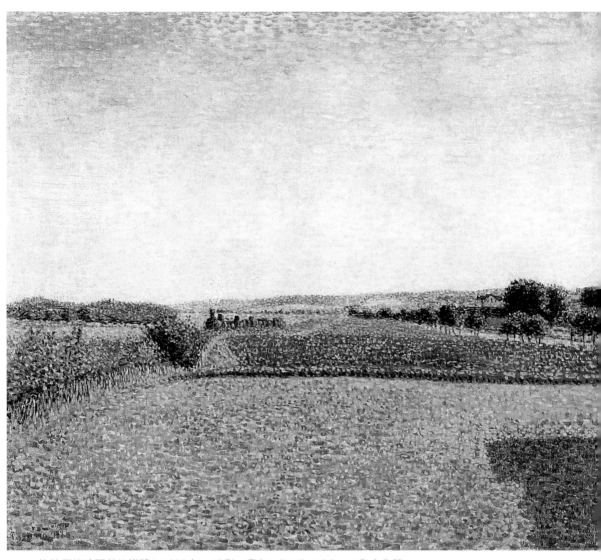

埃拉尼往迪耶普的鐵路 1886年 油彩‧畫布 54.5×66cm 私人收藏

的老師」:「再過兩年,你就要掉到這些最壞的陰謀者當中,所有你的努力都要毀掉。杜蘭‧呂耶也是一樣,他是首先要遭殃的。儘管我很有意願,但我不能再扮演笑臉的角色……,請接受我的請辭,從現在起,我退回自己的角落。」高更不願再效勞展覽事宜,是杜蘭‧呂耶出來收拾。畢沙羅終於答應勸開竇加。莫

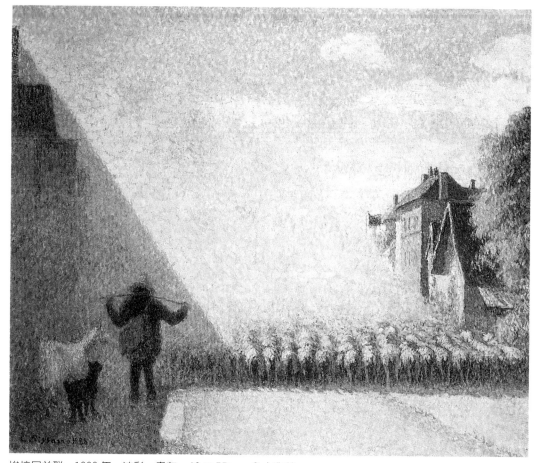

埃拉尼羊群　1888 年　油彩‧畫布　46 × 55cm　私人收藏

　　畢沙羅因自己在杜蘭‧呂耶畫廊的作品滯銷，精神再次遭受打擊。一八八二年底他搬離居留了十年的龐圖瓦茲，到靠近奧尼（Osney）的一個村莊上去住。儘管年輕人表示，對他的工作欽敬，畢沙羅自己卻感到他風格與技術演化上的瓶頸，深為苦惱。一八七九年他已經與卡玉伯特討論過。較晚某些評論家給他的批評更讓他毫無信心，特別是一位名叫查理‧埃弗魯西的評論家在一八八○年寫說：「畢沙羅畫得十分流暢，用色鮮活，但在他的畫筆下春天和花朵變得憂悶，空氣轉為沈重。他的畫面綿糊、蓬鬆，令人不適。他的人物以畫樹、青草、牆和房屋的方式來畫，有種憂鬱的性格。

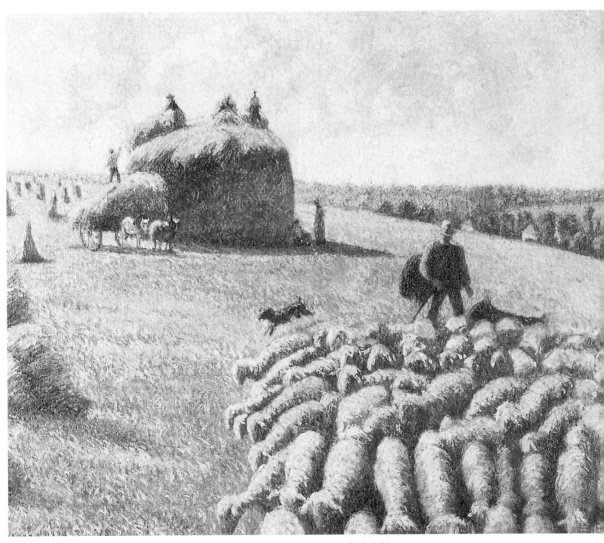

收割後田野上的綿羊群　1889年　油彩‧畫布　65×81cm　私人收藏

幸虧在某些畫得不錯的風景中，顯示了某種大度和大氣，彌補了這些沉悶。」

　　但是藝術家自己知道，不是大氣大度就可以彌補他畫作的缺失。寫信向高更傾訴煩惱。高更回信說：「今天早晨我收到你的來信，可以說雲霧籠罩你的精神，你似乎沉溺在憂煩之中⋯⋯，即使在此時，我對你並不擔心，我知道無論如何處理，要成就任何一件

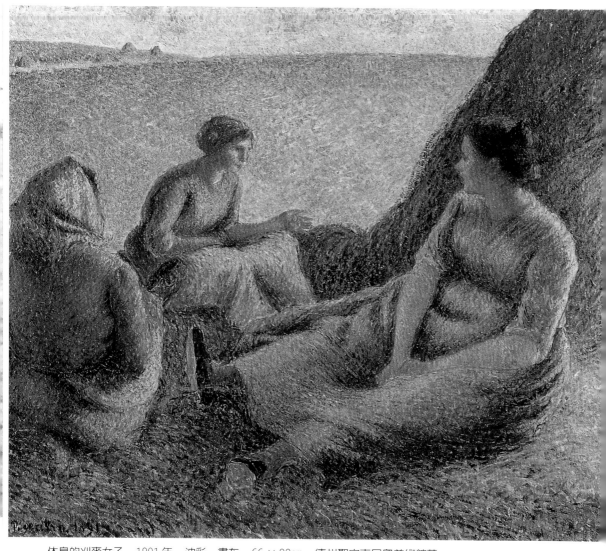

休息的刈麥女子　1891 年　油彩‧畫布　66×82cm　德州聖安東尼奧美術館藏

繪畫變得較微妙，用色較精細，圖像較結實。這都是因為通過了分色畫法的經驗而得來。如此，畢沙羅越接近晚年，藝術越為精進。

與高更疏遠，接納梵谷

　　在和新印象主義的畫法決離，秀拉去世後不久，畢沙羅就開始

巴贊谷之景，白霜　1891年　油彩・畫布　38×46cm　私人收藏

與高更意見相左。高更著意把自己遞升為象徵主義的領袖，畢沙羅不甚喜歡。畢沙羅向來有激進思想，對當時布爾喬亞階級帶領群眾走回迷信，諸如宗教意味的象徵主義、社會主義、神祕論、佛教等等，不能苟同，而高更居然有這種傾向，令他不能諒解。他寫信給兒子呂西安說是「印象主義者有真正的位置，他們為一個以感覺為基礎的健康藝術而奮鬥，那是一個誠實的立場。」

高更的太太請畢沙羅指點一位年輕的丹麥畫家，自丹麥寫信給他，畢沙羅回信說：「我很少見到高更了，他現在出入另一個階層，我只偶然聽其他人談到他。從報上我得知他有一場拍賣十分成

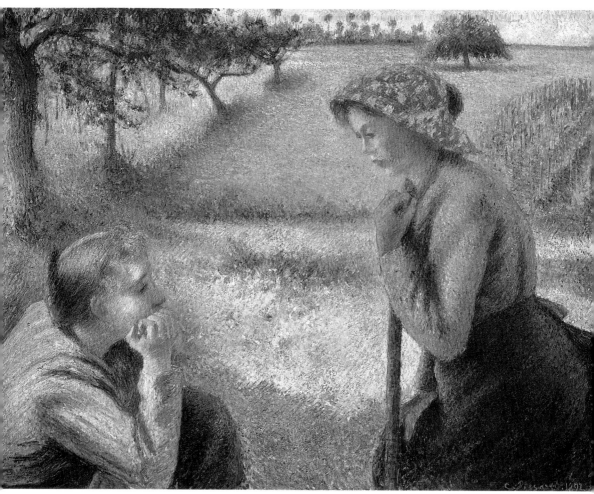

閒談　1892年　油彩‧畫布　89 × 165cm　紐約大都會美術館藏

功，讓他有意到大溪地去住。」一八九三年高更從南太平洋島嶼帶
回來的畫，沒有得到他舊時的繪畫指導人畢沙羅的欣賞，他們之間
的裂痕似乎加深。

　　這時杜蘭‧呂耶在美國找到出路，相當發達，再次回頭支持印
象主義的畫家們。畢沙羅自此可以安心下來，重新熱切地投入工
作。一八八四年他離開奧尼，在吉索附近的埃拉尼鎮，一個圍繞著
大花園的大屋子安頓下來。在埃拉尼，畢沙羅接納了文生‧梵谷來
寄宿一段時期。

.文生‧梵谷，文生的弟弟西奧他也為畢沙羅展覽賣畫。當西奧‧梵谷知道畢沙羅住進埃拉尼的大房屋就請求畢沙羅接受文生到那裏寄宿。

由於兒子呂西安的收藏，這位老畫家得以看到梵谷在荷蘭時期的黑色繪畫，讓他印象深刻。他洞察到梵谷的深厚潛力。畢沙羅解釋給梵谷，如何尋求光與色。梵谷一下子便明白，就順著這個指點走自己的路。但當梵谷進了聖‧雷米精神療養院再出來時，畢沙羅

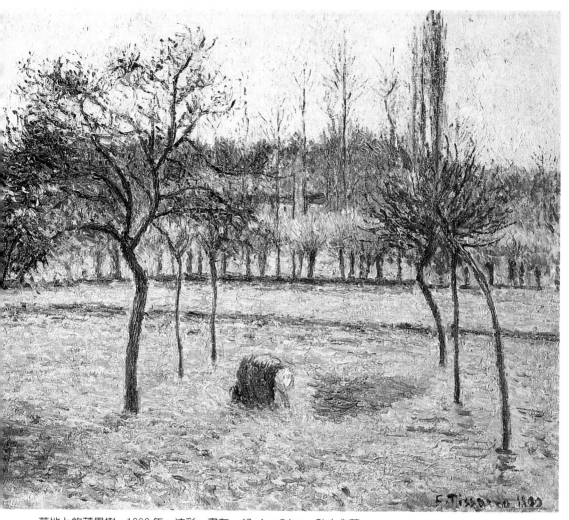

草地上的蘋果樹　1892年　油彩・畫布　47.4×54cm　私人收藏

的太太覺得不適合讓他再到自己有年幼兒童的家裡寄宿（茱麗在一
八八一年和一八八四年又生了兩個孩子），文生・梵谷終於到歐維
鎮去，那裏嘉舍醫生答應照顧他。

再度的困頓，旅行與最後的成功

　　畢沙羅放棄新印象主義畫法後，到杜蘭・呂耶再度支持印象主

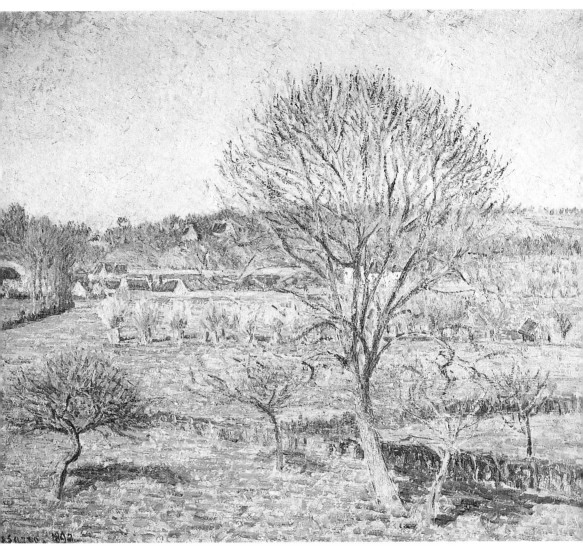

埃拉尼的大胡桃樹　1892年　油彩‧畫布　61.5×74.4cm

義畫家期間，經過了數年十分艱辛的日子。他的債務連連，求助無門，有的是輕視和暗暗的譏諷。隱忍了長年的藝術家的妻子再也不能忍受，在她的要求下，兒子呂西安不得不到巴黎找工作，她自己也向一些朋友要求接濟周轉，得到的只是口頭的安慰，最後她放棄了希望。一八八七年秋天，當她的丈夫到巴黎奔走於畫廊或尋求買主時，她寫信給呂西安說：「你可憐的父親確實是天眞無知的人，

他不明白生活的困難，他知道我欠了二千法郎的債，而他只寄給我三百法郎，告訴我再等。總是同樣的笑話，我不在乎等，但同時，人總要吃飯，我一名不文，沒有人願意賒賬。沒有人願再借給我。我們怎麼辦？我們一家八口每天要生活。晚飯到的時候，我不能叫他們『等』，——這個愚蠢的字你父親說了又說。我已經賣了所有可賣的，我已使盡方法，糟的是，我全無勇氣了。我只能決定送三個男孩去巴黎，然後帶兩個小的走到河邊去，你可以想像其餘。每個人都會想那是意外，但是當我準備這樣做時，沒有勇氣了，為什麼到最後的一刻，我總是個膽小鬼？我可憐的兒子，我怕這樣要讓你們悲慟，讓你們悔恨。你親愛的父親寫給我一封信，那真是一篇自私自利的大傑作。這個可憐的人說他已經達到了事業的顛峰，不須要借拍賣或隨便拋售畫來減損他的名聲。不減損他的名聲！可憐的人，如果他丟掉他的太太和兩個小孩，他要如何作想！要保住他的名聲，我真不知道他在說什麼。我可憐的呂西安，我真是不快樂到了極點。再見了，還要再看到你，真不幸！」

藝術家的妻子生活何其不易，幸虧畢沙羅的畫漸漸有人收購，並且賣畫情況逐漸穩定，但是一八八九年，畢沙羅開始罹患慢性眼疾，這妨礙他到戶外作畫，他在埃拉尼的園中建了一個特別的工作室，但仍然要時常背著窗子畫畫。為了要變換主題，他開始旅行，而漸漸地也有能力負擔旅行費用了。

畢沙羅在一八九〇、一八九二和一八九七年都到倫敦短暫居留，畫了不少畫。倫敦旅行首先實際的理由是，幾個姪甥生長在倫敦，大兒了呂西安後來到倫敦生活，其餘的兒子也都在倫敦待過一段時期。畢沙羅跟兒子保持頻繁通信。他與呂西安有許多交流，鼓勵他，忠告他，教給他自我修得人生的哲學。同一個時期，孩子們的發展讓他感到溫暖而滿意，所有的兒女都有藝術傾向，各往所長發展。只是一八九七年，最富才華的菲力斯廿三歲在倫敦因肺疾去世。當然對他而言，這是殘酷的打擊。

一八九四年畢沙羅去了比利時。那幾年，法國十分動盪，無政府主義到處活動，發生數次炸彈爆炸事件，畢沙羅雖是無政府主義的同情者，但也對其發出譴責。他被當局列為可疑分子，有受捕的

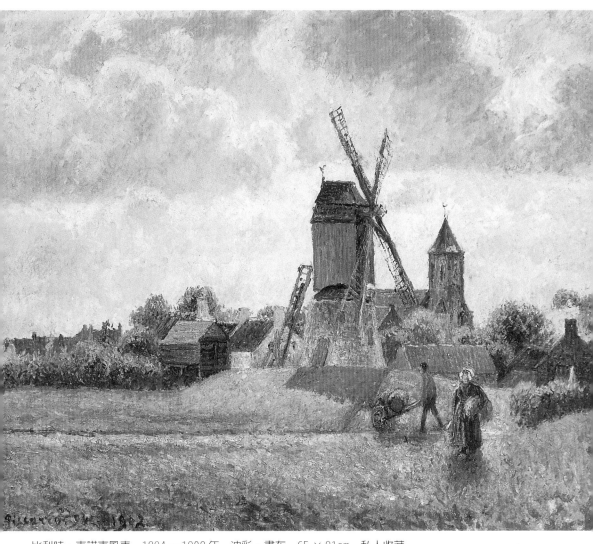

比利時，克諾克風車　1894～1902年　油彩‧畫布　65×81cm　私人收藏

　　可能，因此畢沙羅只有帶著妻子暫避居比利時，而他竟能在這近乎
逃亡的日子，在比利時畫出一組十分精采的畫。

　　與莫內一樣，畢沙羅多次到浮翁，一八八三年他已去過，一八
八六和一八九八年他再到那裏，畫了幾組浮翁的街景和港口。

　　畢沙羅開始想畫巴黎，蒙馬特大道、法蘭西劇院、歌劇院大
道、塞納河邊都是他捕捉靈感的對象。他現在有能力在不同的旅館

克威綠地　1892年　油彩‧畫布　46 × 55cm　里昂美術館藏

訂下房間，畫窗外的景象。一八九九年他在利瓦利街租了一間公寓畫杜勒里公園。次一年，他住進新橋旁的一所老屋，以觀覽羅浮宮的前景與西堤島。

　　快到七十歲了，終於常受邀請參加不同的歐洲國家的展出。還有美國──特別是匹茨堡的國際大展。由於卡玉伯特去世，遺贈給法國政府他的收藏，畢沙羅的畫得以懸掛在盧森堡美術館（只是先可以在那裏展藏，進入羅浮宮還是問題）。儘管朋友小說家奧大維‧米爾博（O. Mirbeau）的極力推薦，法國官方還是拒絕收購他的油畫，只買了幾幅蝕版畫，價格壓得極低。

巴黎杜勒里公園下雨天　1899 年　油彩‧畫布　65 × 92cm　牛津大學艾許莫博物館藏

　　漸漸畢沙羅的名聲傳播開來，雖然他的畫不如莫內那樣引起廣大群眾的愛好，畢竟他現在受尊敬了，而且享受生活。他償還了莫內借給他買埃拉尼房屋的錢。他的畫開始在拍賣中高價成交。現在有一群新一代的作家和畫家圍在這老人的四周，表達他們欽佩和尊敬之意。他有信心繼續他的工作。而他清明的頭腦讓他直到最都能畫出一連串的傑作。

　　一九〇一年，畢沙羅著手一組新的迪耶普（Dieppe）的畫，下一年他再度造訪該地。一九〇三年，夏天，在勒‧阿弗渡過，回到巴黎之後，他準備搬進莫蘭大道的一所新公寓，正值搬家時，他顯

豆子收成　1893年　油彩・畫布　46×55cm　瑞士朗格馬特基金會藏

出前列腺腫瘤的徵象。畢沙羅一向相信草藥醫生，就聽從這樣的治療而沒有進行手術。一九○三年十一月十三日血中毒，畢沙羅就這樣逝世，得年七十四歲。

印象主義者的師長

　　畢沙羅逝世了，朋友們各方追念，最令人感動的獻禮，卻不在當時，一則稍前，來自高更，但畢沙羅並沒有即時得知；一在往後，出自塞尚，當然畢沙羅更不得而知。

埃拉尼的落日　1894年　油彩‧畫布　54×65cm　私人收藏

　　在南太平洋島嶼上，高更當然關心自己的大溪地島的作品不甚
得畢沙羅的贊同，一九○二年寫下：「如果我們仔細觀賞畢沙羅的
整個繪畫工作，我們可以在裡面看到，儘管有不穩定的狀態，但是
只有一位非常特殊的畫家才能達成。他非常直觀，從不虛偽。他的
畫是純種藝術。他看著每個人，你說，為什麼不？每個人也看著
他，或有人否定他，我不否認，他是我的老師之一。」

　　塞尚在畢沙羅逝世後的三年（一九○六年），受邀參加艾克斯
地方畫家協會的展出，這位受年輕一代尊稱為現代拓荒者的六十餘
歲；即將去世之藝術家想到他要感恩的人，在展覽會的目錄上，寫

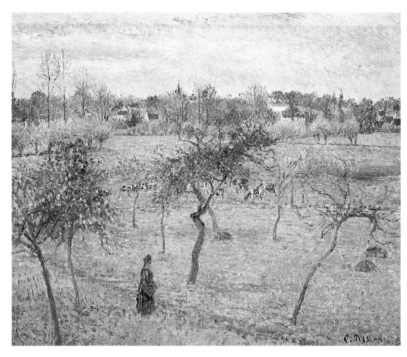

埃拉尼的草地　1894年
油彩・畫布
65×80cm
私人收藏（上圖）

林中的浴女　1895年
油彩・畫布
61×73cm
紐約大都會美術館藏
（下圖）

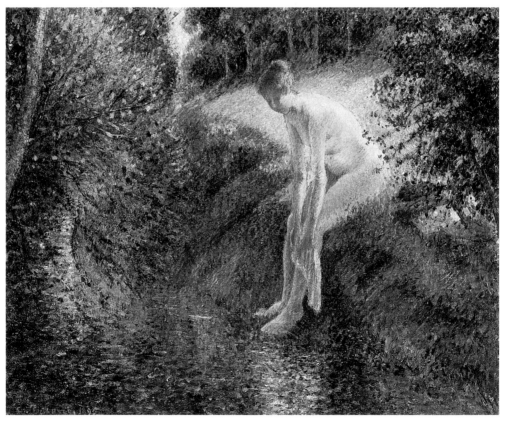

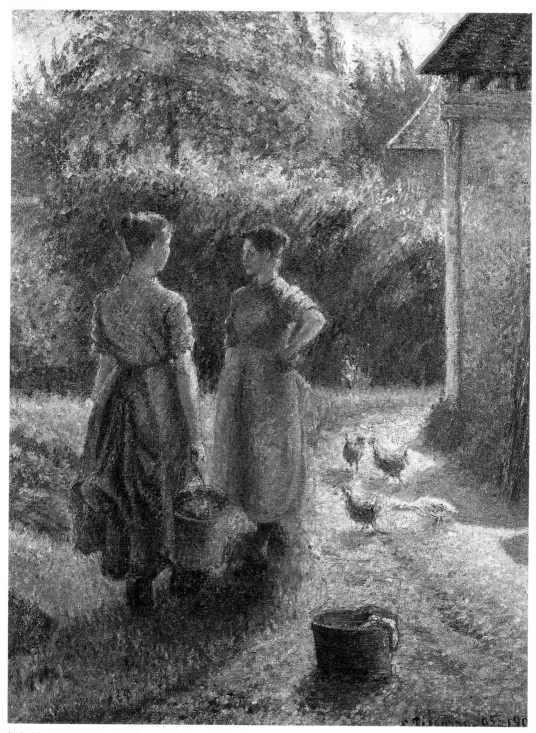

農舍庭前談話的村女　1895～1902 年　油彩・畫布　81×65cm　私人收藏

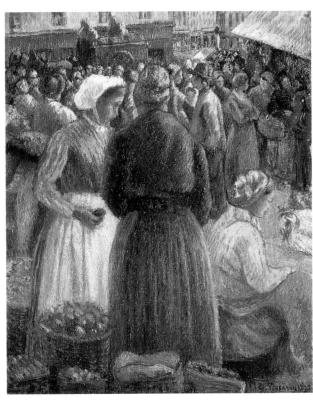

龐圖瓦茲的市場　1895 年
油彩・畫布
46.3 × 38.3cm
堪薩斯市尼爾森－阿金斯美術館藏

浮翁博埃迪厄橋，日落
1896 年
油彩・畫布
伯明罕美術館藏（下圖）

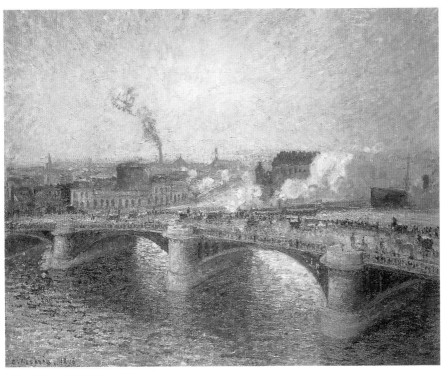

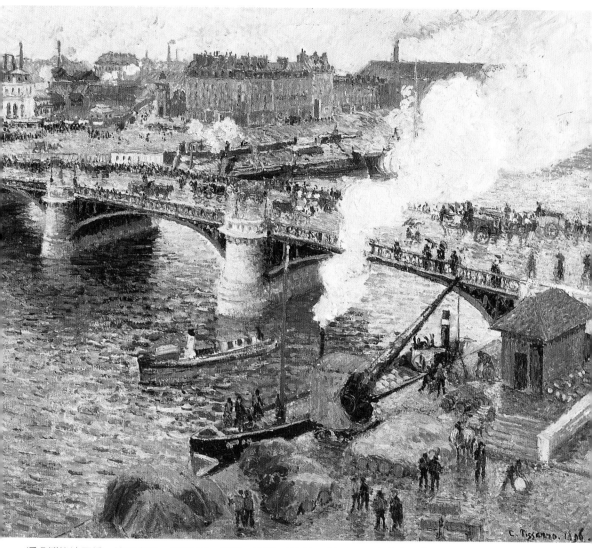

浮翁博埃迪厄橋，陰雨之日　1896年　油彩・畫布　73.7×91.4cm　安大略藝術畫廊藏

著：「保羅・塞尚，畢沙羅的學生」。

　　畢沙羅確是所有印象主義畫家所尊重的一人，不只因為年齡稍長，也因為他智慧、平衡、仁慈和溫暖的個性。他沒有野心要成為這個運動的領袖，小心地避免自己站在前頭。因此，在印象主義畫家互相誤會，甚至激烈爭辯、爭吵時，只有他能避免他們間的小嫉、小恨、偏執或狂傲，而致力專注於他與朋友們追求的目標，發

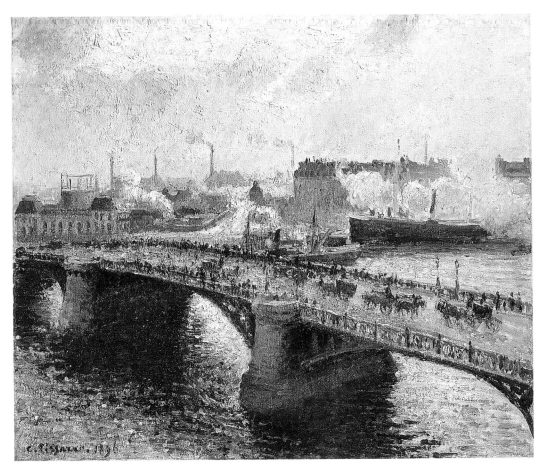

浮翁博埃迪厄橋，日落，有霧的天氣
1896 年
油彩・畫布
54 × 65cm（上圖）

史丹弗之景　1897 年
油彩・畫布
54.8 × 65.7cm
私人收藏（下圖）

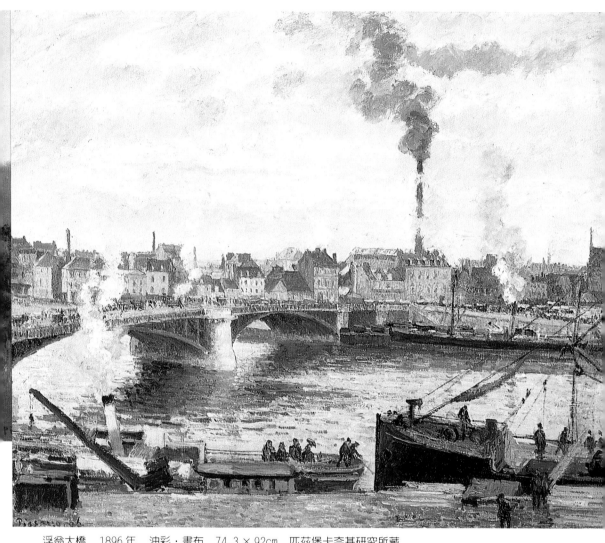

浮翁大橋　1896年　油彩‧畫布　74.3×92cm　匹茲堡卡奈基研究所藏

展個人觀物的視點和圖面的更新。呈現出對自然的獨特看法和自我的自由表現。他並不想影響他的同僚，卻是一位謙遜而傑出的引導者，大家都欽佩和尊敬他。他同時能吸取前輩、同輩和晚輩的經驗、建議和新知，以增長自己，碩壯自己。必要時自在地承認錯誤，調整方向，從而保持眼睛的明敏與精神的清新。畢沙羅不僅是一位著稱的印象主義畫家，他是所有印象主義畫家的師長。

特福橋、拉‧羅須‧居雍和等地,都留下畢沙羅所畫的多樣景色。

為了尋找戶外光線效果,聚在巴比松的畫家們已經拿他們的速寫簿或小油畫布在楓丹白露的草地、森林和谷地間繪圖,有時他們也會受人工安排的景象,如小城的景緻,熱鬧或安靜路街,或居屋所吸引,像柯洛或瓊京有時畫的。畢沙羅自己愛自然,也受他們的影響,著筆類似的主題。雖然他沒有柯洛那樣詩意幽隱,或是瓊京下筆的昂奮快捷,卻在畫面上呈現出如他喜愛的庫爾貝較遒勁的筆觸,顯明而接近土地的色澤,以及趨向較強對比構圖的安排。

一八六三年,畢沙羅與茱麗搬離父母家,到拉‧瓦倫‧聖提列,他畫了〈拉‧瓦倫‧聖提列,香檳尼的景色〉,此畫下午偏西的陽光照在鄉野上,這種光仍是柯洛源自傳統的理想的光,而非後來印象主義者真實的光,畢沙羅的這幅畫作可以說仍是屬於巴比松美感的風格。

圖見 9 頁

〈先尼維耶的馬恩河畔〉畫的取景與下筆卻接近杜比尼在一八五七年的〈格羅東村莊〉。讓他得以入選一八六五年沙龍。有人讚賞這畫「顏色新鮮而溫柔」,並且說畢沙羅的筆觸變得「微妙差不多是漂亮的」。我們知道這時的畢沙羅還沒有完全走出學習的階段。這幅畫是他到巴黎以後最精采的一幅畫作。有人說這畫不僅受杜比尼的影響,也看到英國畫家康斯塔伯的影子。其實畢沙羅畫另一幅的馬恩河景〈馬恩河畔的冬天〉更接近康斯塔伯的風格,天光與山色,顯亮與沈暗的對比,引人凝看。

首度居住龐圖瓦茲的繪畫

一八六六年,畢沙羅第一次搬到龐圖瓦茲,總算安定住到一八六九年,這段時候他畫了〈龐圖瓦茲,佳雷斜坡〉、〈龐圖瓦茲,隱密居所小山〉、〈龐圖瓦茲,隱密居所的園子〉、〈龐圖瓦茲的隱密居所〉、〈龐圖瓦茲,隱密居所之景,佳雷斜坡〉等畫。畫小山、斜坡、樹木、房屋與蔬菜園,畫作有的趨向明亮愉快,有的則較暗沈,但都真切近人,可以說仍是接近自然主義的繪畫。

圖見 14、15 頁

畢沙羅在一八六七年被沙龍拒絕,一八六八年由於杜比尼的推

先尼維耶的馬恩河畔
約 1864〜65 年
油彩‧畫布
91.5 × 154.5cm
蘇格蘭國家畫廊藏
(右頁上圖)

龐圖瓦茲,佳雷斜坡
1867 年　油彩‧畫布
88 × 116cm
紐約大都會美術館藏
(右頁下圖)

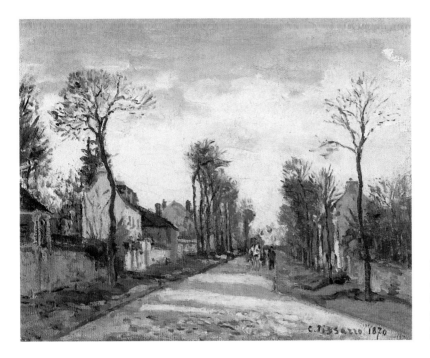

盧孚西安通往
凡爾賽之路
約1870年
油彩・畫布
32.8×41.1cm

圖見16頁

介重獲沙龍接受，以〈龐圖瓦茲，隱密居所之景，佳雷斜坡〉一畫
參加展出。儘管這幅畫懸掛在不利的高位置，還是受到很多人注
意，贏得了不少的喝采。左拉抓住機會，發表了他的讚揚，他認為
畢沙羅是「我們這年代三或四位數得出的優秀畫家之一，他下筆穩
當大方，舒放自如，就像傳統的大師一般，我很少見過有更深入的
追求，畫這幅美好畫的藝術家是一個誠實的人，這畫是他內心的反
映，我不能用言詞更恰當來形容他的天份。」

　　另一個洞察到畢沙羅稟賦的，則是畫家及兼寫評論的魯東（O.
Redon）他寫說：「幾年來我們已經注意到這位紮實而樸素嚴肅的
畫家，他讓我們想到西班牙人生動的拙趣。他的畫一眼可讓人識
別，不乏個性。雖然顏色有些滯悶，但是簡單大方，感覺好。畢沙
羅先生簡單地看東西，作為一個色彩畫家，他必須有所捨棄，以允
許他更生動地表達一般感覺，而這個感覺是強有力的，因為它簡
單……。」

　　一幅〈龐圖瓦茲的河邊與橋〉也是一八六七年畫的，是一幅色
調筆法較不同的畫，有人認為近庫爾貝，雖然安靜平和的氣氛是柯

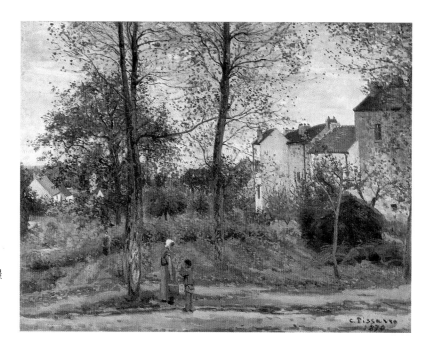

盧孚西安鎮郊的風景
約1870年
油彩・畫布
89×116cm

洛的,實際上此畫已漸走出自然主義。

盧孚西安的風景

　　盧孚西安比龐圖瓦茲靠近巴黎,十分僻靜,一側是低丘,其餘地勢平緩,有各大道路通往各地。畢沙羅一八六九年春天自龐圖瓦茲搬來,就住在通往凡爾賽的路上,一個帶有小庭園的屋居。畢沙羅一八七○年畫了一幅〈盧孚西安通往凡爾賽的路〉,就畫太太茱麗與小女兒簡妮・拉榭爾在庭前花圃與鄰居談話的情狀。畢沙羅在盧孚西安也畫了其他路景,如另一幅〈盧孚西安通往凡爾賽之

圖見20、21頁

路〉、〈盧孚西安,聖西爾之路〉、〈盧孚西安鎮郊之路〉、〈盧孚西安的大路〉、〈往羅堪固的大路〉、〈往聖──哲曼的路〉、

圖見24、27頁

〈盧孚西安的大路,樹林出口〉、〈林中之屋〉和〈瓦山村的進口〉等畫。
　　畢沙羅在盧孚西安也畫當地的秋景,如秋天〈盧孚西安鎮郊的

圖見26、35頁

風景〉、〈盧孚西安〉。他也畫多天落葉的樹木,如〈盧孚西安的

栗子樹），雪景，如〈盧孚西安的雪景〉和極早春的樹景，〈春天，盧孚西安的栗子樹〉。在這些風景主題上，畢沙羅有意不故作矯飾，儘量安排得平順自然。他的朋友，後來成為印象主義畫家的熱烈支持者杜瑞對這方面有所表示：「一幅風景畫必須是自然景色眞確再現，並且是在世界上眞實存在的景象的一個圖面。」、「畢沙羅經常選擇沒有特殊意義的地點，那裡自然並不自我地呈現出一個構圖，因此畢沙羅是繪出一片風景，而不是畫一張圖片。」

庫爾貝曾開玩笑地說，是驢子選擇了他畫風景畫的地點，驢子走累了，那裏停步時，他便在那裏支起畫架工作。儘管這是誇張的說法，確實十九世紀後半葉，法國風景畫家捕捉對象要較過去先驅者們偶然隨性得多。他們不但發現過去認為「不吸引人」的地方美好可以入畫，而且在作畫時揮除掉一些太因襲、太漂亮或太費心思安排整理的細部，這不意味他們完全不花心思，或沒有觀看地點的另一種和諧美感。

畢沙羅風景畫的獨到便是他不刻意設置構圖的「媚人」處，如杜瑞所說的，他甚至不允許自己隨意改變自然中物像的位置。他天生懂得選擇主題，自然自在地就使畫面和諧。這是一種本能而非刻意，他可以平衡畫面上的形，對照出平順面與細緻處，讓色彩諧調或顯示對比，著重畫面該加強處，在需要時把前景的焦點推到遠處。他較喜歡對稱的景象，在必要時也會加重左邊或強調右側。他可以把天空拓展一片，或只留一角天際，他總是能在構圖或處理上推出一點新意，特別他要求季節、氣候的感覺與心理契合。

一八七〇年七月，普法戰爭爆發，畢沙羅與家人先避居到至友彼耶特在蒙特福構的農莊，然後去了倫敦，一八七一年七月才又回到盧孚西安，在倫敦七個月，寫生了那個城市，又與莫內四處觀摩美術館，頗有心得。回到法國後，他畫的第一幅畫是〈往羅堪固的大路〉，用色鮮明，畫面微妙許多。 圖見 24 頁

這些繪畫之中，畢沙羅面臨了陰影的問題。談到陰影時，馬奈在他開始戶外寫生以前，常喜歡說：「光以整體出現，一種色調足夠來傳達，這樣是最好的，即使顯得生硬。寧可突然自光亮移到陰影，而不胡亂堆砌眼睛所見不到的──那非但會使光的力量減弱，

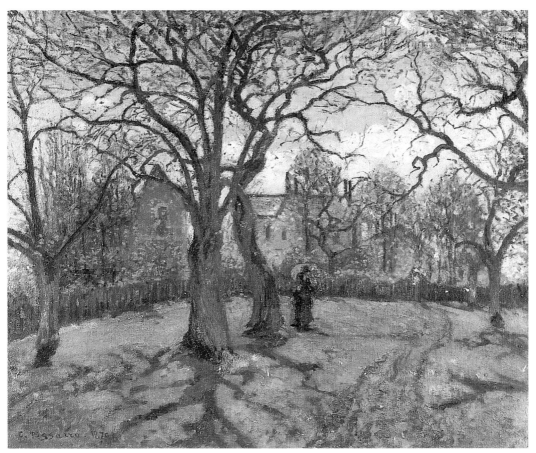

春天，盧孚西安的栗子樹　約1870年　油彩·畫布　60×73cm

　　而且會減弱陰影的色澤。」然而莫內的朋友們從經驗中得知，自然
不能唐突地被區分出光與影。他們的觀察有助於減輕傳統上陰影的
帶黑色調。陰影分析的問題，畢沙羅在倫敦時，便不時地思考。這
是畢沙羅與他的朋友們在繪畫上創新的一個特徵。

　　畢沙羅與朋友尤其對雪景有興趣。這是一個研究直射光、反射
光和陰影的好機會，不同於傳統學院繪畫把投在雪景上的陰影，畫
出一種瀝青的感覺，但也不把它畫成原來的白色，而是讓它呈現出
由空氣或陰影下太陽的物象，在雪上虛擬加了暗暈的固有色。

　　在生命的晚期，雷諾瓦解釋了：「白色是不存在自然之中
的……你在雪上有天，天是藍的，這片藍色會在雪上映出。在晨早

天空有黃色和綠色，如果你在早晨畫畫，這些顏色就會在雪上反照出來。如果你在黃昏作畫，紅色和黃色必然就會映在雪上。還有陰影，比如說一棵樹，在面光部分如同在背光部分，一般有著同樣的固有色，物像的顏色是同樣的，只是一層紗罩在上面，有時紗是薄的，有時厚，但總有一層紗，沒有一塊陰影是黑色的，它總是有一種顏色，自然呈現的顏色，白與黑不算顏色。」

因此，陰影顯然地能在構圖中扮演一個統籌的角色，而不是強硬地把構圖區分出亮與暗。這就是畢沙羅用這種原理來畫〈盧孚西安的雪景〉，那裏帶藍的色調主控了整個景色，在天空整體一片藍綠的色調上，全部反映在結實的前景、中景和較曖昧的遠景上。整個畫面都染上帶藍的色調，陽光照射在棕色調的樹枝和樹幹上，在白帶灰的雪地上，投下較天色暗一度的天藍的影子，樹枝上輕留的積雪是微薄的淺藍，兩片屋頂上的積雪比天更藍。同此前在〈盧孚西安的栗子樹〉一畫中，栗子樹枝和幹的背光部分與投下的陰影，是統籌在黃、綠、橙、褐的色調中。

圖見 31 頁

倫敦的景致

在倫敦避難的七個月，畢沙羅與莫內一起到美術館研究泰納與康斯塔伯的水彩與油畫。畢沙羅承認他倆均獲益不少，但是他說了，他們在細看兩位英國畫家的繪畫時，發覺兩位都不懂得陰影的分析。陰影在泰納的作品中，僅僅用來作為一種效果，只是畫出光的不存在。而莫內則批評泰納的幻覺過於浪漫，他不覺喜歡。兩個畫家都認為自己比泰納和康斯塔伯要與自然親近得多。

倫敦期間，莫內在海德堡公園內作畫，畢沙羅則畫他住家附近的上諾伍區與下諾伍區的各色景物。他帶回不少鉛筆、墨水畫、水彩、粉彩和十五幅油畫。他畫馬路行人、馬車，如：〈辛登漢的大路〉；雪景如〈上諾伍區的雪景〉；還有教堂：〈上諾伍區的聖人教堂〉；學校：〈倫敦道利奇學院〉；以及火車駛在軌道上：〈倫敦上諾伍區龐吉車站〉。

圖見 28 、29 、30 、45 頁

這些油畫，畢沙羅都能真切地掌握倫敦的氣氛，朵雲的晴天，

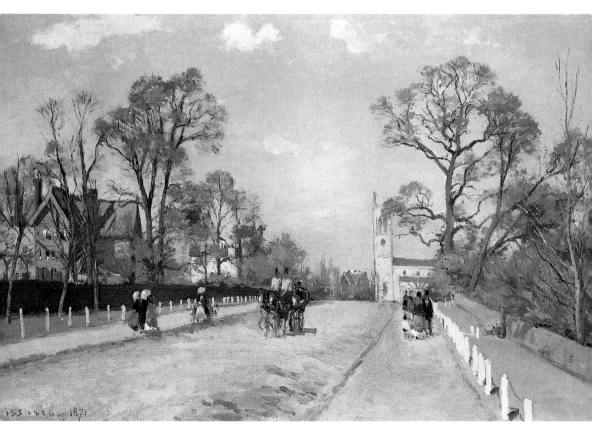

辛登漢的大路　1871年　油彩・畫布　49×73cm　倫敦國家畫廊藏

薄雲的半晴日、霧靄、雪景等等。畢沙羅都以較大膽的筆觸，較明亮的色彩，細心又舒坦地表達。這些經驗帶回盧孚西安，大大增益了盧孚西安一八七一年至一八七二年的繪畫，進而幫助開拓出龐圖瓦茲時期的印象主義風格。

龐圖瓦茲時期的印象主義繪畫

　　自倫敦回到盧孚西安後的一年餘，一八七二年八月畢沙羅再搬到龐圖瓦茲，這一住長達十年之久，在龐圖瓦茲其間，這位被塞尚稱為「第一位印象主義者的畫家」以他自己在畫面上的開拓，給印象主義帶出貢獻。

　　龐圖瓦茲地帶提供畢沙羅各種不同的題材：甘藍菜田坡上的蔬

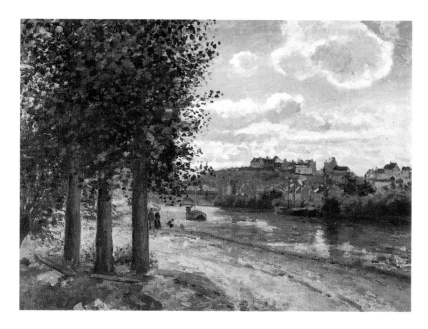

龐圖瓦茲，瓦茲河岸
1872年　油彩·畫布
55 × 73cm　私人收藏

茱園、犁過的田野、隱密居於茂密樹叢後的房屋與城堡、沿途果樹林立通往歐維鎮的路、瓦茲河岸邊的工廠煙囪和船、以及與河岸平行的鄉居和草樹。這些不斷地吸引畢沙羅，他總是把畫架放在小丘上、泥路旁、樹下、田野或草地中、藍天裡幾抹雲彩劃過、或幾朵浮雲飄浮。

畢沙羅較喜好秋天和冬天的景象，夏天的明燦也不放過，如其他印象主義的畫家。對印象主義者來說，太陽光影是最高的指標，拉長或縮短的陰影，擴展成隱藏的形，明亮或溫柔的色彩。

塞尚看到他的朋友畫夏天陽光下種種，讓他想起自己的故鄉艾克斯的環境。他建議畢沙羅搬到南方去住，不但對他與孩子們的健康有益，而且可以找到更多明媚多彩的題材，然而畢沙羅並不想離開龐圖瓦茲，這環境給他無限變化的主題。當他一八八二年離開龐圖瓦茲的時候，他只搬到附近的奧尼村莊。奧尼基本上與龐圖瓦茲沒有什麼不同。而當他不久之後另覓居所，那也不是塞尚的普羅旺斯省（畢沙羅從未去過），而是比奧尼稍北，近吉索地方的埃拉尼。那裏有田野和小山、雅緻的尖塔、寬大的道路、小河流和起伏

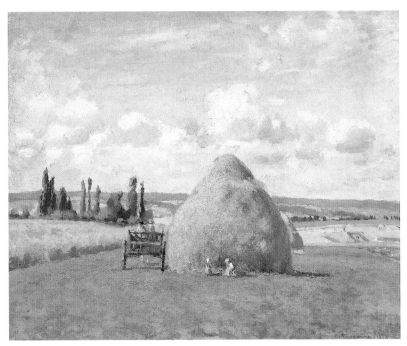

龐圖瓦茲的乾草堆　　1873年　油彩・畫布　46×55cm

的村莊，他在此找到所有他想畫的題材。畢沙羅在把自然形於畫面的追求中，他知道自己沒有莫內的圓融，飽滿又幻化的圖面，沒有雷諾瓦的微妙、柔密、滋潤的色域，甚至於沒有希斯勒細緻的描繪與清遠的詩情，但是他的優勢，在於實實在在地面對自然，掌握住適切、溫和和眞實，畫出更讓一般人親近的印象主義畫幅。

圖見24頁

　　在龐圖瓦茲的初期，一八七二年畫的〈龐圖瓦茲，瓦茲河岸〉，十分接近一八七○年畫的〈龐圖瓦茲的瓦斯河岸〉，一八七二年的另一幅〈龐圖瓦茲的水邊〉也是這類風格，有一八六七年畫的那種自然主義繪畫的味道。

圖見36~43頁

圖見34、48、49、51頁

圖見58頁

　　畢沙羅一八七二年畫春、夏、秋、冬四橫幅的畫，筆觸鬆放，顏色淺淡，可以說已是趨向印象主義畫法。這四季之景，視野遼穹廣闊，是畢沙羅少有的寬遠畫面。一八七二年至一八七三、七四年畫的〈龐圖瓦茲之景，載木頭的火車〉、〈近龐圖瓦茲，帕提斯的平交道欄杆〉、〈龐圖瓦茲，馬丟然居（萬修庵）〉、〈龐圖瓦茲的乾草堆〉、〈龐圖瓦茲之景〉、〈甘藍榮田路上的牧牛女〉、〈看

牛的女子〉，甚至於到一八七五年與塞尚取景近似的〈隱密居所，圖見 65 頁
聖安東之路〉等都是開向明亮，接近戶外光的風景。

與這些畫的同時，畢沙羅在一八七二年畫有〈龐圖瓦茲，九月
的節日〉，是一幅市場之景，敷色較一般風景鮮麗溫暖，令人愉
快。與這畫用色相近的風景，如〈龐圖瓦茲，城堡之街〉、〈龐圖圖見 52、53、64 頁
瓦茲，佳雷斜坡〉、〈瓦茲河上的歐維鎮，村莊上的街〉等畫，筆
觸寬大，多處加上較鮮亮的暖色，令畫面生動活潑。

約一八七七年起，畢沙羅發展出一種新的畫法，那是由頓挫的
筆觸與細密的斜線佈滿全畫，讓畫面有陽光閃動的感覺。這種畫法
差不多是最能代表畢沙羅的印象主義畫法，有些接近希斯勒，但比
其畫面更稠密、紛繁，很吸引觀者進入畫中。畢沙羅不僅以這種畫
法畫風景，也用於畫農村人物和收穫景象。一八八六年，畢沙羅從
這種畫法走到新印象主義與色點描繪畫。一八八九年走出，又回到
近似這種的風格。龐圖瓦茲一八七七年以後的繪畫，如：〈龐圖瓦圖見 75～77、81、84、
85、90 頁
茲蔬菜園和開花的樹〉、〈龐圖瓦茲的花園〉、〈龐圖瓦茲，公牛
斜坡〉、〈龐圖瓦茲，甘藍菜田小徑〉、〈瓦和邁日落〉、〈龐圖
瓦茲的風景，往歐維之路〉、〈龐圖瓦茲，蔬菜園〉、〈龐圖瓦茲
水患〉等都是作風清新的印象主義作品。

蒙特福構時期的油畫

蒙特福構有畢沙羅一生至友彼耶特的農莊，兩人初識不久，畢
沙羅就受邀到彼耶特家那裏寫生。一八六四年，呂西安出生剛數
月，畢沙羅帶妻兒都去了蒙特福構，彼耶特每年都要在此住上一段
時日，他和妻子隨時歡迎畢沙羅和他的家人。一八七〇年，普法戰
爭爆發，畢沙羅一家也暫避蒙特福構，轉往倫敦。一八七四年，第
一次印象主義展覽之後，參與者在財務上相當吃緊，畢沙羅心情鬱
悶，八月又帶著家人去蒙特福構，十月又到那裏渡過一八七四年至
一八七五年的冬天。一八七五年秋天，畢沙羅再度前往，最後一次
是一八七六年收成的季節，直到彼耶特去世。

蒙特福構是一個極小的村莊，大約只有五十個居民，兩、三處

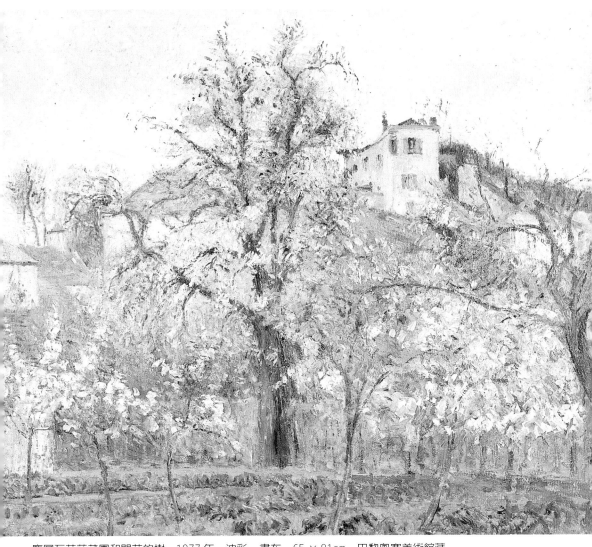

龐圖瓦茲蔬菜園和開花的樹　1877年　油彩‧畫布　65×81cm　巴黎奧塞美術館藏

圖見50、60、61、
66～69頁

農舍，五、六戶人家，，在馬路和羅恩地區之間，差不多是布列塔尼與諾曼第交界之處。畢沙羅多次來此，作了許多風景和人物油畫。他畫〈白霜〉、〈蒙特福構，有岩石的風景〉、〈蒙特福構的農舍〉、〈蒙特福構，普瑞斯勒媽媽〉、〈梳理羊毛的農婦〉、〈蒙特福構的池塘〉、〈秋天，蒙特福構的池塘〉、〈蒙特福構的收成〉、〈冬天在蒙特福構：雪景〉等。

　　雖然畢沙羅在蒙特福構所畫的主題也如他在任何地方所畫，但

也許因地近大西洋，海洋的風和雨讓這地帶的景物顯得粗率而鮮活。畢沙羅以較大的筆觸和較乾的顏料來表現。如〈蒙特福構的收成〉就比〈龐圖瓦茲的乾草堆〉來得粗曠而鮮亮。他慣常的溫柔變得強勁有力，把麥田、乾草堆、樹、天空和雲團對比出強烈的效果。這件作品讓我們看到畫家潛沉的碩健力量。在印象主義大展中，評論家曾批評畢沙羅的畫就像「調色盤上刮下的雜碎顏色單調地放在骯髒的畫布上」，畢沙羅對這樣的說法可以不予理會。如果他沒有留下其他作品，就憑〈蒙特福構的收成〉一畫，也會在林布蘭特到高更之間的風景畫上佔一席之地。

彼耶特自與畢沙羅相識，對他友愛至極，在畫家經濟困頓時常幫助他，無數次地邀請他到其農村。彼耶特一八七八年因癌症去世，年僅五十一歲，畢沙羅悲傷異常。他若能多活一、二十年，很有可能與其他印象主義畫家一同進據畫壇（他參加過一、兩次印象主義大展）。不過彼耶特對畢沙羅的友情，因畢沙羅作品的描繪而流傳，廣為人知。畢沙羅不再去蒙特福構的日子裡仍然眷懷此地，一八八二年他憑追憶畫下一幅〈蒙特福構的雪景〉（一說他受彼耶特夫人之邀再到此地畫的）。

圖見 92 頁

農村婦女、收成的人們與裸女畫

一八七四年冬天，畢沙羅在彼耶特的蒙特福構農莊上寫信給杜瑞：「我開始畫人物和動物。我已經有幾張風俗人物畫，但我只是心虛冒然嘗試。這個藝術領域只有第一流藝術家能做。這是一個相當大膽的嘗試，我怕我會完全失敗。」說到他對人物的樂趣可追溯到聖‧托瑪斯島的時代，那時他速寫了不少當地的居民。到巴黎之後他曾在蘇維士學院畫室作裸體練習。

畢沙羅的人物單純、健壯，畫過：鋸木的男子、收成的農人、養雞趕鵝人、牧羊放牛的農婦、村女汲水、採蘋果、摘豆子、刈草、準備餐食、工作及休息的人們。畢沙羅親切地畫他們，不特別表現什麼詩感或矯情，他以溫和安靜的眼，看他們略為笨拙的姿態和稍帶膽怯的神情，他們樸素的衣著，獨有的某種好看的樣子。

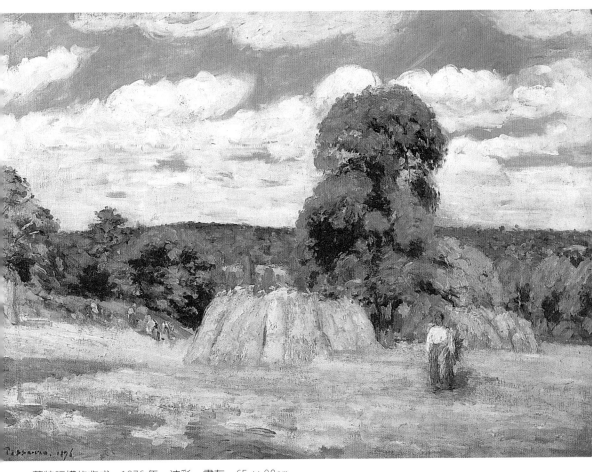

蒙特福構的收成　1876年　油彩‧畫布　65×92cm

圖見13、81、84、87、
91、93、101、112、
174頁

　　第七屆印象主義大展中，畢沙羅在一些風景畫中夾帶展出人
物，有位批評家喊了出來：「現在這位畫家展露了他自己完全嶄新
的面貌。」畢沙羅的人物畫許多人讚美，但沒有人能說出比竇加更
生動，漂亮的話，他說畢沙羅的農村婦女就像「安琪兒走到市
場」。這些不斷地吸引人凝看的畫，如：〈女傭〉、〈龐圖瓦茲，
梅農爸爸鋸木頭〉、〈梅農爸爸休息〉、〈早餐〉、〈休息的農婦〉、
〈兩個村女在樹下談話〉、〈拿樹枝的少女，坐著的村女〉、〈落日
時坐著的村女〉、〈埃拉尼的放牛女〉、〈折柴的女子〉、〈洗碟
女〉、〈戶外農婦〉、〈埃拉尼，園丁，下午的陽光〉、〈農舍庭

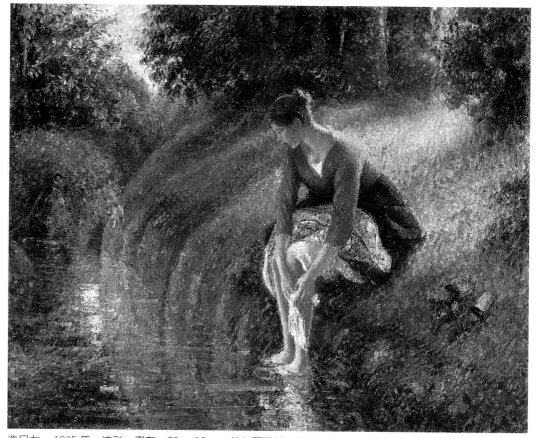

洗足女　1895年　油彩‧畫布　73×92cm　芝加哥莎拉‧李社團藏

前談話的村女〉、〈午睡〉、〈埃拉尼羊群〉、〈牽羊的女子〉、圖見173、108、86、94、107頁
〈鄉村小女佣〉、〈搜集青草的村女〉、〈包紮青草〉、〈曬衣的婦
女〉、〈埃拉尼的老屋〉、〈牧羊女趕回羊群〉。

　　畢沙羅畫收成的人物，如〈摘豆子〉、〈採蘋果〉、〈田中的圖見82、88、109、116頁
農夫〉、〈豆子收成〉、〈收成〉、〈圓舞〉、〈休息的刈麥女子〉、
〈收割後田野上的綿羊群〉。他也畫裸女，但很少，一方面他怕太太
茱麗不高興，另方面他的經濟情況不容許他請模特兒，但是他還是
畫了少數幾幅，如〈林中的浴女〉，或著衣的〈洗足女〉。圖見128頁

市場景象

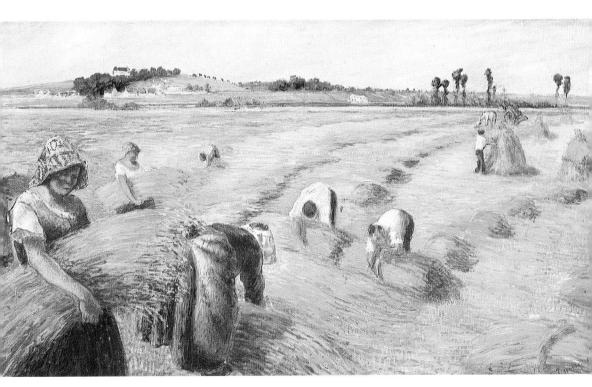

收成　1882年　膠彩
67 × 120cm
東京國立西洋美術館藏
（上圖）

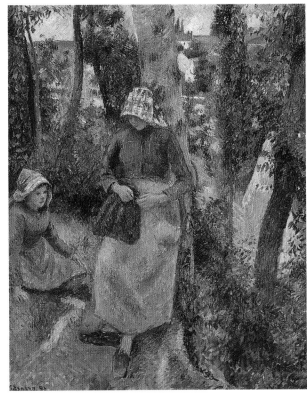

兩個村女在樹下談話
1881年　油彩・畫布
81 × 65cm（右圖）

由畢沙羅描繪市場的畫幅，可以瞭解他創作活動的另一面，他另一種想像力，構圖方式，下筆和著色，除了在極早期委內瑞拉卡拉卡斯的幾幅畫市場的練習草圖不算外，畢沙羅可以說在一八八一年起興趣於市場景象。再在龐圖瓦茲的鄉鎮市場開始作練習。一八八二年搬到奧尼後繼續忙於這個新畫題。當天氣壞，不能到郊野工作時，他便把畫架支在市場的一個角落，漸漸地他真正著迷於此，市場變成他繪畫的一個原動力。一八八三年畢沙羅想找個新家時，終於決定搬到埃拉尼，那是離巴黎兩小時車程的地方，只因那個鎮上有熱鬧的市場。

畢沙羅畫市場，較畫風景或農村人物熱絡、活潑、有趣。他畫群聚一堆的人，叫賣討價、笑喊、比手劃腳，隨意交談；甚或在一旁傻看別人或發呆。屋簷下、樹下、攤子、簍筐前；露髮、包頭巾、戴帽，穿著各色衣裙的女子；還有也畫市場的男人，畫面熱鬧多彩而溫暖。畢沙羅鉛筆草圖到油畫，還有水彩、水粉畫、膠彩、木板畫、腐蝕銅版，這些畫類都用了。他放手去處理，顯得大膽而有把握。為了真確，有時請人權充模特兒，如〈賣臘肉的女子〉即是請茱麗姊妹的女兒作對象。這幅精彩的市場畫之外，還有：〈吉索，家禽買賣〉、〈吉索市場〉、〈龐圖瓦茲，福塞大道，馬鈴薯買賣〉、〈吉索，家禽市場〉、〈吉索市場前景，農婦坐在柳條箱上〉、〈龐圖瓦茲，家禽市場〉、〈龐圖瓦茲的市場〉等作品。

靜物、花卉、肖像和自畫像

雨天不能到戶外作畫時，畢沙羅像他的畫友們一樣在畫室裏工作，畫靜物、花卉或人像。靜物在早期時畫了一些，我們從他一八六七年的〈靜物〉，一八七二年的〈圓形籃裏的蘋果和梨〉以及一八九九年的〈西班牙青紅椒〉等作，可看到他以畫印象主義戶外風景的眼光來觀察靜物的特色。

畢沙羅和他太太茱麗都喜愛花卉。早年時茱麗常為花農工作以賺一點生活的補貼，後來她總是在家的庭園種花，有時採給她丈夫作畫之用。一八七三年他畫〈花卉，中國瓷瓶裏的菊花〉。一八七

圖見96、97、114、130頁

圖見46、154頁

圖見155頁

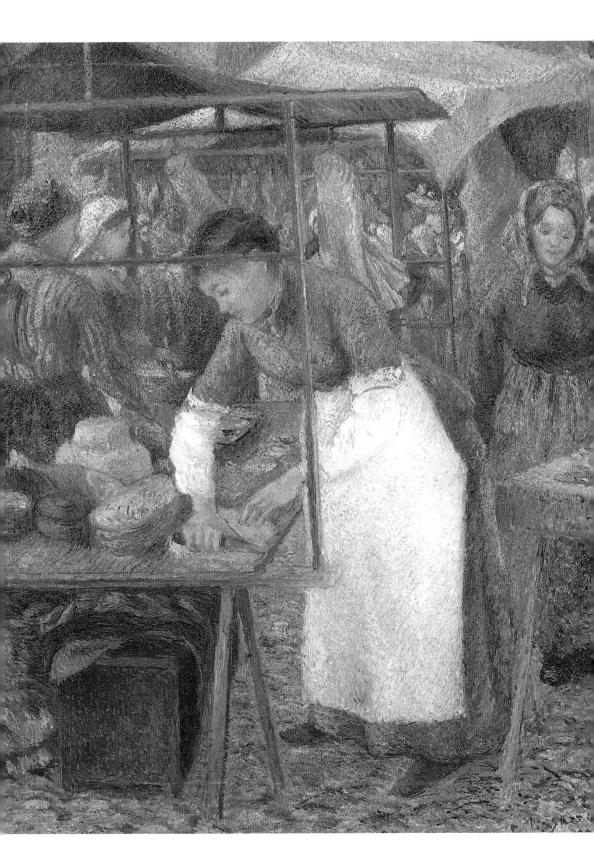

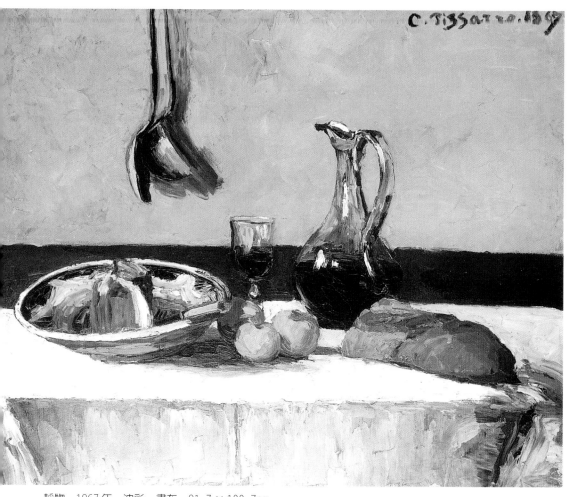

靜物　1867年　油彩・畫布　81.7×100.7cm

七至一八七八年畫〈花卉・牡丹與山梅〉，兩畫構圖穩定，技巧閑熟，用色也絢爛。

圖見79頁

　　畢沙羅為友人畫了一些肖像，如有名的〈塞尚畫像〉，很能傳達塞尚的神情。他也畫太太和兒女，留下〈畢沙羅夫人像〉、〈菲力斯・畢沙羅像〉、〈米列特－簡妮・拉榭爾畫像〉等很好的人物畫。

圖見23、59、89頁

　　畢沙羅也作自畫像，大約有四幅留下。一八七三年的一件，畫家四十歲出頭，留有大鬍子，臉朝右，兩眼向左看，神情內斂，沉著而堅定。另三幅是，成於一九○○年的〈畢沙羅自畫像〉與〈卡

花卉，中國瓷瓶裏的菊花
1873年　油彩・畫布
61×50cm
都伯林愛爾蘭國家畫廊藏
（右頁圖）

154

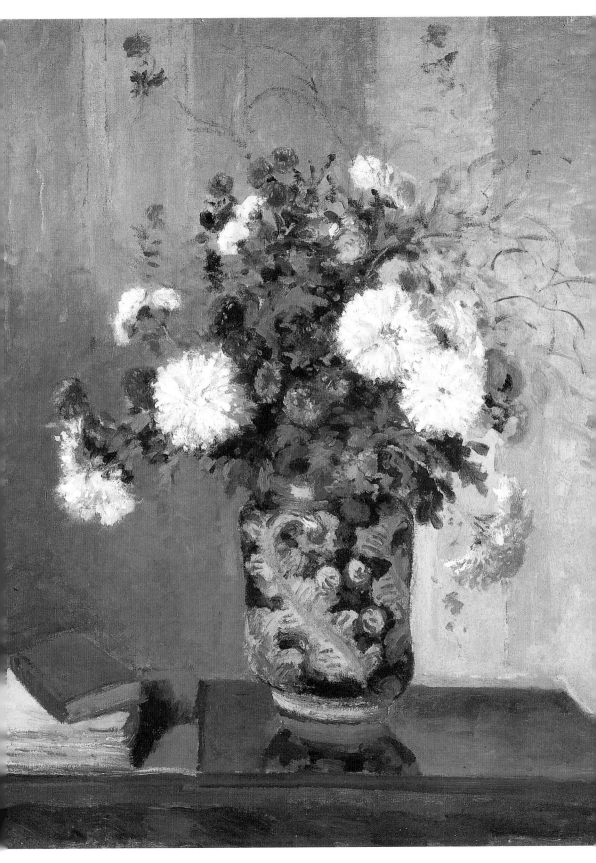

密爾‧畢沙羅作畫像〉，以及　九〇二年的〈卡密爾　畢沙羅畫自己〉。前兩幅，畫家七十歲。時隔第一次自畫像已三十年，大把的長鬍已斑白，戴著眼鏡的雙眼仍露神氣，但歲月的印跡明顯地留在容貌與姿態上。最後一幅，是畫家生命終結前畫的，身形衰弱，兩眼若有所思又若有所失，目光似乎穿越過眼前的景物。

四年的分色點描畫法實驗

　　畢沙羅一直不滿意自己的作畫技巧，一八八〇年左右，幾度寫信給朋友表示煩惱。一八八五至一八八六冬天，決定接受秀拉分色主義的理論作畫。他在分色點描畫法中實驗了四年，及至放棄。因為這種小心翼翼的細點技巧與印象主義者的自由、隨機，或者可以說「不規則」、「雜亂」的著筆法十分抵觸。畢沙羅稱他以前的朋友為「浪漫的印象主義者」，而他的新朋友秀拉與席涅克則是「科學的印象主義者」。這樣的畫法要緩慢地工作，在戶外作了草圖練習，然後回到工作室孜孜細心地工作。這樣的畫法，讓藝術家減少與大自然直接交流與即時觸發的感應，畢沙羅漸覺這樣作畫有違於自己的本性。

　　畢沙羅接受新印象主義的分色點描畫法也不是完全突然。他與印象主義的朋友一直在探討色光的問題，而且他在一八七七年便發展出一種以較細碎的筆觸，而非過去大筆觸的畫法，特別是畫農村婦女的那些畫中，接受新印象主義的畫法，是把細碎的觸點和短細的斜線，減約為細密的斑點，並且在色彩的運用上更依據光學的理論。這種過分侷促的點描與太過嚴格的分色，令畢沙羅感到束縛與疲倦。畢沙羅說：「作這些畫花的時間可怕的長，人家還說沒有畫完。」這幾年他作品的產量確實少得多。在他未踏上新印象主義畫法的一八八五年，畫了卅五件作品，一八八六年開始實踐這種畫法，畫作明顯減少。而一八九〇年當他不再點描時，便畫了廿五件作品。

　　畢沙羅依分色點描理論畫的作品，如：一八八六年的〈早晨，埃拉尼開花的梨樹〉、〈埃拉尼的風景〉、〈埃拉尼往迪耶普的鐵　圖見 105 頁

畢沙羅自畫像　約1900年
油彩‧畫布　35 × 32cm
私人私藏

早晨，埃拉尼開花的梨樹　1886年　油彩‧畫布
54 × 65cm　東京，Isetan美術館藏（下圖）

路），　八八八年的〈埃拉尼，摘蘋果〉。而同年的　件〈埃拉尼圖見 110 頁
的曬草工人〉，筆點細密，但顏色並沒有完全依照分色理論進行。

描繪埃拉尼的風景

　　搬離龐圖瓦茲在奧尼住了一年，畢沙羅在一八八三年選定埃拉尼，在那裏度過生命最後二十年。厄普特河上的埃拉尼是接近諾曼第極小的村莊，離巴黎一百公里，在通過村莊的大路上有幾座毗鄰的房屋。厄普特河是一條小河，也穿流過莫內住的小村吉維尼。厄普特河把埃拉尼與鄰村巴贊谷隔開。巴贊谷的房屋建在背向河流的小山上，在埃拉尼看不到，但是巴贊谷教堂頂尖在小山的樹叢後隱約可見。龐圖瓦茲的城鎮是半農村半城市趣味。埃拉尼近數公里處則全無工業化痕跡。牧草地和耕地綿延到視線之外。埃拉尼的鄉野景象怡人，整整廿年畢沙羅在這個白楊樹、木欄柵、和那條小河所圍成的村莊上畫了超過二百幅的油畫，外加一百幅水彩和素描，如：〈吉索新區〉。

　　在埃拉尼的一八八六至一八八九年中畢沙羅以新印象的手法畫了這裏的景色。一八九○年後，回到了一八七七年到一八八三年發展出來的細碎點觸，與短斜線的畫法如一八八八年的〈窗外景圖見 106 頁
致〉、一八八九年的〈埃拉尼的曬草女工〉，與新印象主義決裂，讓畢沙羅與舊友莫內和竇加重作連繫，這兩位畫家，畢沙羅稱他們為「老印象主義者」。

　　一八八五年畢沙羅畫〈埃拉尼冬天的牧草地與大胡桃樹〉，同圖見 104、121 頁
樣的景，一九九二年他又畫了一幅〈埃拉尼的大胡桃樹〉。前者畫冬日，以黃、草綠、淺褐色調為主；後者可能畫黃昏，除黃綠草坡外，遠山，近樹，屋頂都是溫暖的紅紫色調，別有韻味。畢沙羅喜歡畫胡桃樹和蘋果樹。一八九五年一幅近景花樹〈在埃拉尼，胡桃圖見 160 頁
樹與蘋果樹開花〉，滿樹的花葉直逼觀者眼前。畢沙羅不喜「感情的」表現，但這幅畫確實引人迷入紛繁的花葉中，不勝沉醉。另一幅一八九二年的〈草地上的蘋果樹〉畫中有一女子匐地。草地蘋果圖見 120 頁
樹、胡桃樹和白楊樹是埃拉尼的特色。一八九四年在同一地點，不

吉索新區　1885年　油彩・畫布　50×61cm 私人收藏

圖見 127、128 頁　同的角度和時間，他畫下〈埃拉尼的落日〉和〈埃拉尼的草地〉。

　　鄰近的村莊，巴贊谷，畢沙羅也常畫，如一八九一年的〈巴贊

圖見 117、119 頁　谷之景，白霜〉、〈巴贊谷之景，落日〉與當地的其他景色。

　　埃拉尼有時會淹水，一八九三年畢沙羅畫水患的景況，如〈埃

拉尼水患，黃昏〉。龐圖瓦茲時期，他也畫了數幅淹水之景，借大

片的水面，表現天空雲樹倒映的效果。

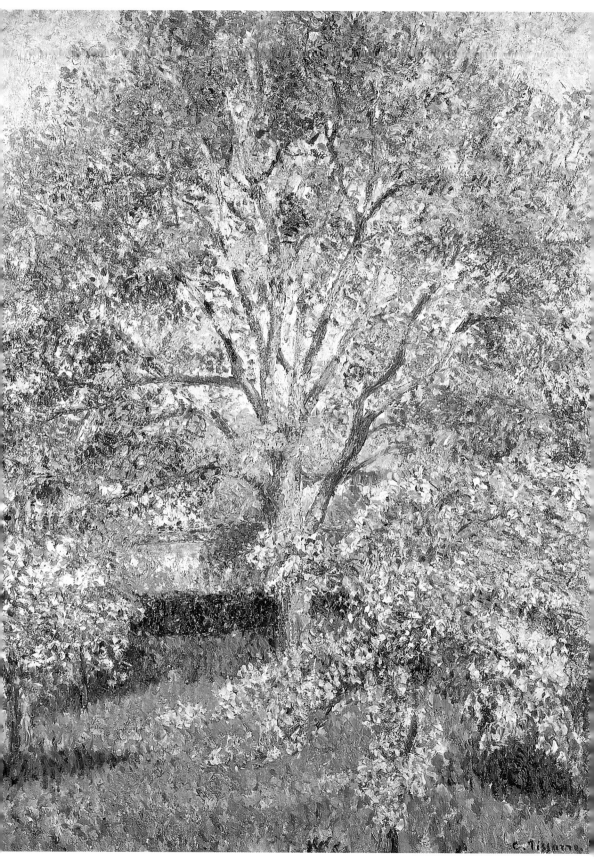

C. Pissarro

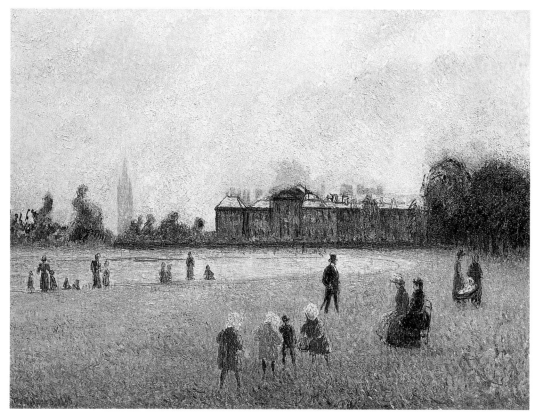

倫敦金辛頓花園　1890年　油彩‧畫布　54×73cm　私人收藏

埃拉尼的風景為晚期印象主義歷史增添許多作品。畢沙羅在走出新印象主義之後，作畫得心應手，自由自在，這是拜埃拉尼之賜，也是畢沙羅一生繪畫眼到、心到、手到、水到渠成之時期。

旅行所帶出的組畫

埃拉尼居住的二十年，畢沙羅畫盡附近的田野和樹木。他漸漸有到遠地尋找新畫題的願望。倫敦是他旅行多次的地方。畢沙羅在一八七○至一八七一年住了七個月，當時對倫敦印象不佳，後來漸感懷念，數次再到倫敦，除了探望兒子、姪、甥等家人，也要再到那裏畫泰晤士河，冒煙的蒸氣船、霧景、公園、湖和橋。如一八九○年畫的〈蛇池，海德堡公園霧景〉、〈倫敦金辛頓花園〉、〈克

在埃拉尼，胡桃樹與蘋
果樹開花　1895年
油彩‧畫布
46×38cm　私人收藏
（左頁圖）

161

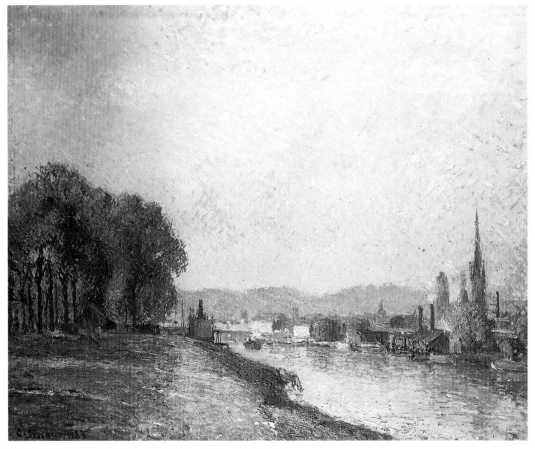

浮翁之景　1883年　油彩・畫布　55×65cm　私人收藏

威綠地〉、〈史丹弗之景〉等。由於政治理由，一八九四年畢沙羅 圖見 124、132 頁
去了比利時，避開當局對他無政府主義行動者的懷疑。在這樣接近
逃亡的情況下他仍能畫下多幅凝鍊的作品，如〈比利時，克諾克的 圖見 123 頁
風車〉，這畫讓人想起唐吉訶德的風車，既大度又微妙，似乎又有
某種抗爭的意味。

　　不同於雷諾瓦或莫內，畢沙羅從來沒有表現他對法國南部或地
中海附近風光的興趣。矛盾的是，這位藝術家生於熱帶地區，卻在
根本上是一位北方畫家，他畫比利時、倫敦、泰晤士河、塞納河。
畫塞納河的巴黎則是極晚的事，他在一八八三年先到浮翁去畫，這
個城市有著古老的哥德式教堂，早已吸引了許多藝術家，包括英國

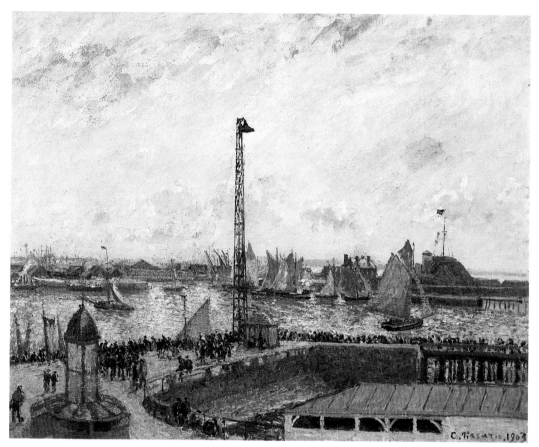

勒・阿弗，前港與領航的小港灣　1903年　油彩・畫布　65×81.5cm　倫敦泰德美術館藏

畫家泰納，畢沙羅朋友中的莫內也去了，他到一八八三年第一次前
往，一八九六和一八九八年再去，畫了浮翁有草樹的河岸，河港上
行人熙攘的橋和岸邊，冒著煙的大小汽船以及在街上的教堂。這些

圖見130、131、
168、172、174頁

畫，如〈浮翁之景〉、〈浮翁博埃迪厄橋，陰雨之日〉、〈浮翁博
埃迪厄橋，日落〉、〈浮翁，聖塞弗，早晨〉、〈迪耶普聖・傑克
教堂〉和〈浮翁雜貨店街〉。

　　浮翁是河港，畢沙羅也到海邊港口迪耶普，一九〇一至〇二年
畫了十二幅海邊的港口，如〈迪耶普的前港，下午，晴日〉和〈迪

圖見174頁 耶普，聖傑克教堂〉。

　　畢沙羅生命的最後幾年，才致力於畫巴黎之景，有：〈義大利

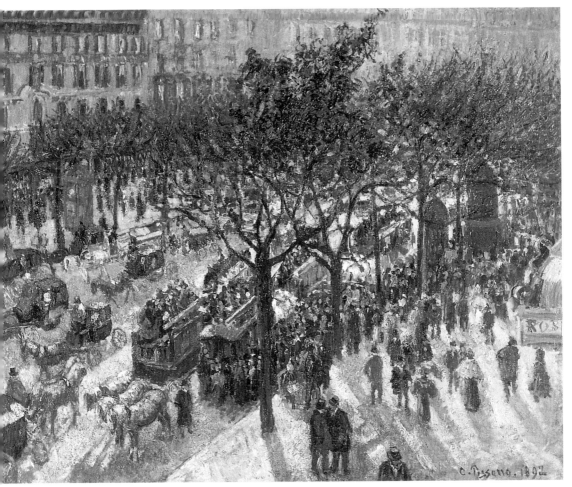

義大利大道,下午　1897年　油彩‧畫布　73×92cm　私人收藏

大道,下午〉、〈義大利大道,早晨,晴天〉、〈歌劇院大道,冬　圖見 169、175、163 頁
天有太陽的早晨〉、〈法蘭西劇院廣場〉、〈新橋,冬天的一個早
晨〉、〈羅浮宮,早晨,下雨天〉等畫。一九○三年畢沙羅到了勒
‧阿弗港畫了〈勒‧阿弗,前港與領航的小港灣〉,這幅畫該算是
畢沙羅最後的作品,畫上滿佈帆船──船要出港,人要離去。

結語

　　從卡密爾‧畢沙羅給兒子們的每一封信中,我們感覺到他是一

164

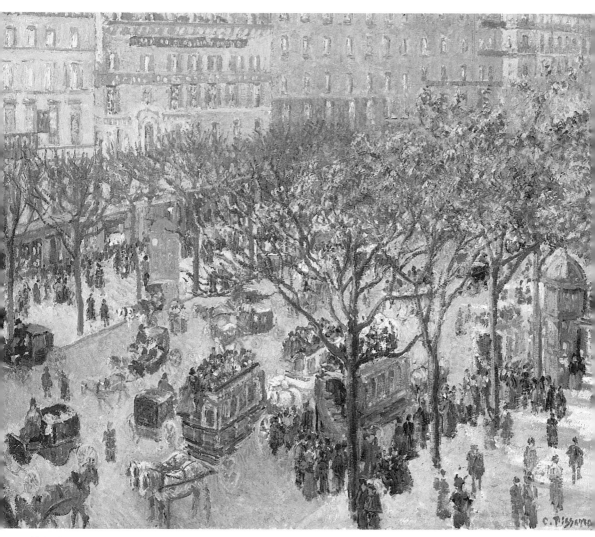

義大利，有太陽的早晨　1897年　油彩‧畫布　73.2×91.2cm　華盛頓D.C.國家畫廊藏

位對工作充滿熱忱的人。他對呂西安說：「只要畫，畫得多就
好。」，而且「如果你能熱衷於這種藝術那是最明智，最令人滿意
的工作。」、「要知道你必須有意願，並且需要很多意願，那是所
有事務的起點。要有意願，清晨起得早，積極去工作，在工作中專
心思考。」、「創造一個自己瞭解的世界是不夠的，要創造一個別
人也能瞭解的作品，那更重要。」還有「當你有時間的時候要不斷

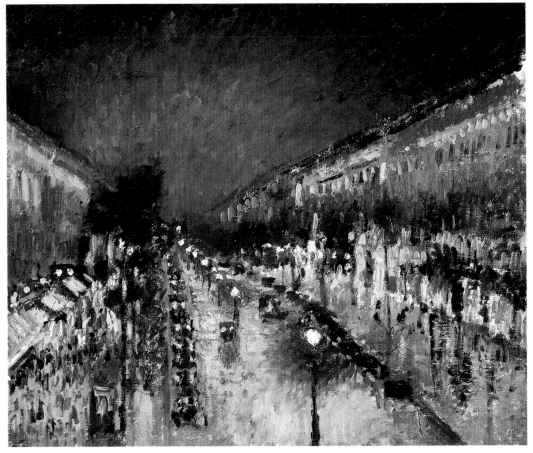

蒙馬特大街之夜　1897年　油彩‧畫布　53.3×64.8cm　倫敦國家畫廊藏

地畫，不要浪費時間，會讓你有意想不到的效用。」他並且提醒兒子：「紙和鉛筆，這是主要的，要畫得認真像我告訴你那樣的畫頭、畫全身，要靠著記憶畫——畫樹，好好地畫，這樣對你助益很大」、「我有一種經驗，當我們感覺到什麼，要不惜代價馬上把感覺抓住，你一定有所收穫」、「有所想望畫什麼是一件罕有的事，要立即抓住去畫，如果遲一步，它便飛走了。去做，相信我，去做，這是最實際的。」

　　畢沙羅一生的工作，不只是兒子們的典範，也贏得兒子們的敬仰。當他逝世以後的數年，他的太太擔心他的畫或許過時，不再有

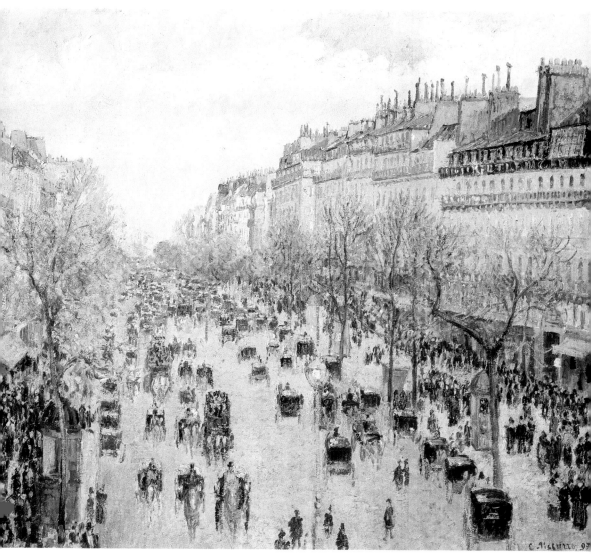

巴黎蒙馬特大街　1897年　油彩·畫布　74×92.8cm　莫斯科普希金美術館藏

人注意他，呂西安安慰母親說：「不要為父親擔心，他永遠不會被
忘記的，就像柯洛、米勒那樣。時候到了，一切都只有更好，父親
是在所有印象主義畫家中最具意義，能代表十九世紀的人，他的哲
學，妳知道的，可以在他的畫中看到……。」

　　就如傑弗瑞所說的，卡密爾·畢沙羅畫生活，「無論如何在本

浮翁雜貨店街　1090年　油彩　畫布
82×65.7cm　紐約大都會美術館藏
（左圖）

歌劇院大道　1898年　油彩・畫布
65×82cm　莫斯科普希金美術館藏

法蘭西劇院廣場
1898 年油彩・畫布
73.1 × 93.6cm
洛杉磯市美術館藏
（上圖）

法蘭西劇院廣場下雨天
1898 年　油彩・畫布
73.6 × 91.5cm
明尼阿波利斯美術
研究所藏

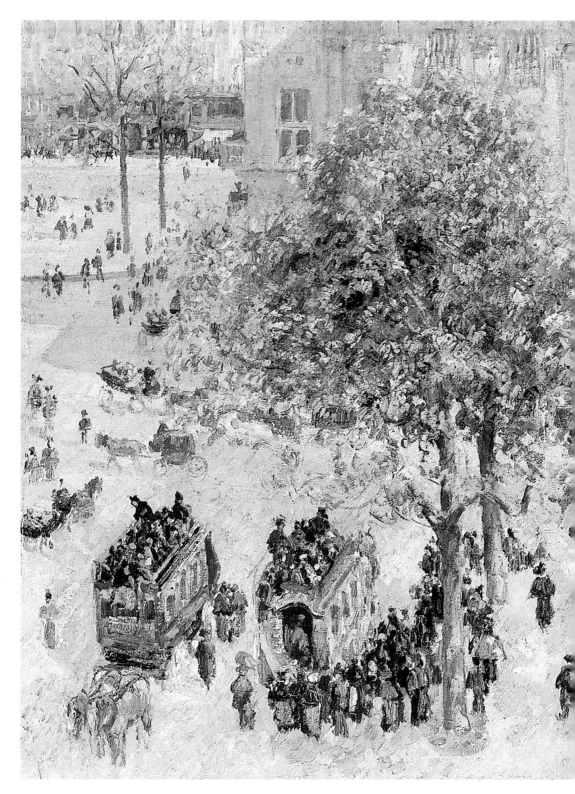

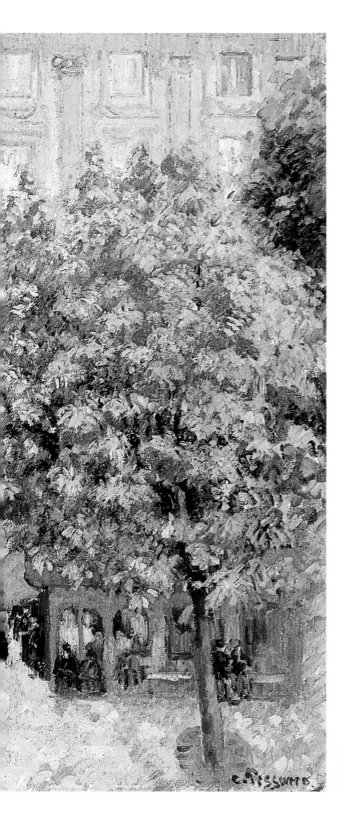

巴黎街景　1898年　油彩・畫布
65.5 × 81.5cm
莫斯科普希金美術館藏

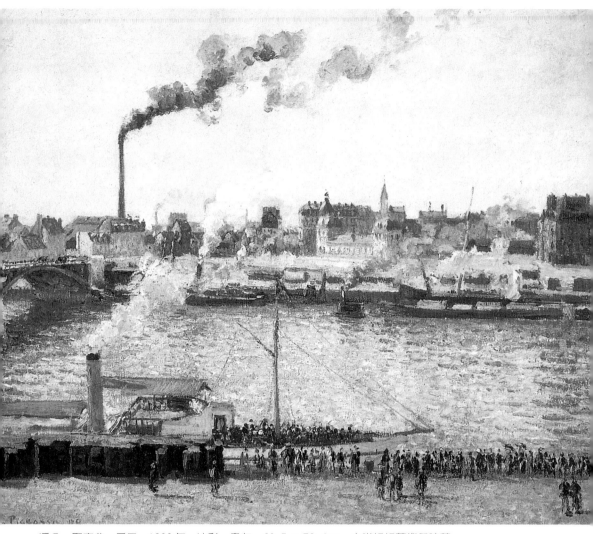

浮翁，聖塞弗，早晨　1898年　油彩·畫布　63.5×79.4cm　火諾奴奴藝術學院藏

質上，他是一個詩人，他讚揚在我們周邊令人喜悅的事物，他能在
家，在門邊，在庭院，在花園裡領悟到美好的滋味。」、「他懂得
無論在那裏，光都照映在所有的物像上，賦予它們光彩或溫柔，栩
栩如生地透露給我們的眼睛與我們的靈魂。」至於畢沙羅看自然，
杜瑞說：「他把自然單純化，透過繪畫展現它恆久長存的面貌。」
而且杜瑞早就保證：「畢沙羅有對自然親密而深入的感覺，以及強
而有力的筆法。畢沙羅所畫的構圖，絕對是吸引人的。」

午睡　1899年
油彩·畫布
65×81cm
杜朗·盧埃勒檔案美術館藏
（右頁圖）

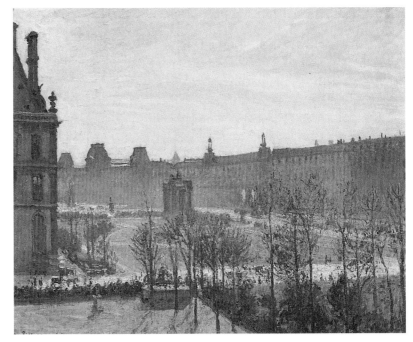

埃拉尼，園丁，下午的陽光　1899 年　油彩‧畫布
92 × 65cm

新橋，冬天的一個早晨　1900 年　油彩‧畫布
73 × 93.6cm
伊利諾大學美術館藏（右頁上圖）

迪耶普聖‧傑克教堂　1901 年　油彩‧畫布
54.5 × 65.5cm（下圖）

174

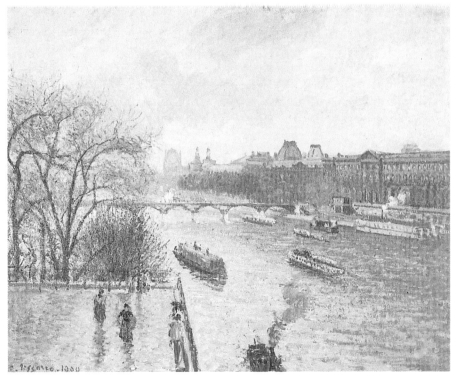

羅浮宮，早晨，下雨天　1900年　油彩・畫布　65×81cm
華盛頓D.C.科爾科蘭畫廊藏

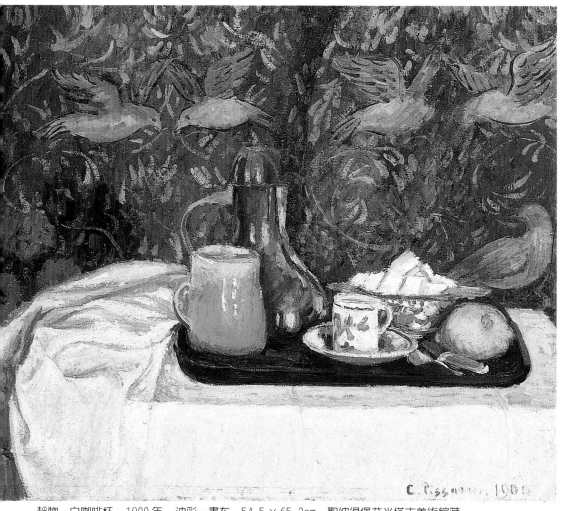

靜物，白咖啡杯　1900 年　油彩・畫布　54.5×65.3cm　聖彼得堡艾米塔吉美術館藏

靜物，白咖啡杯（局部）　1900 年　油彩・畫布　54.5×65.3cm
聖彼得堡艾米塔吉美術館藏　（右頁圖）

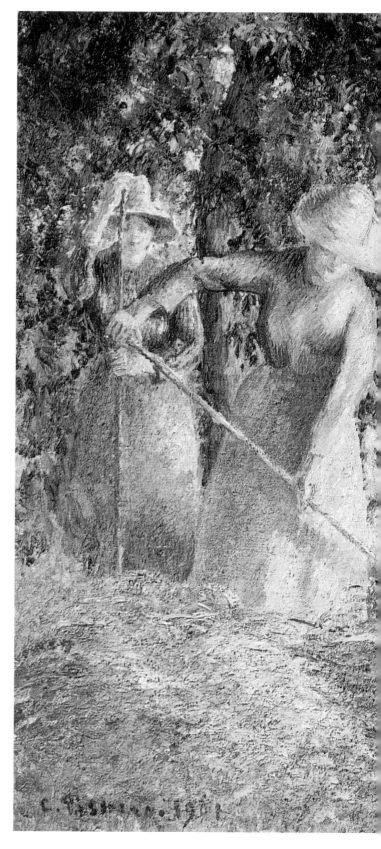

埃拉尼，收集乾草　1901年
油彩‧畫布　51.5×65cm
安大略加拿大國立繪畫館藏

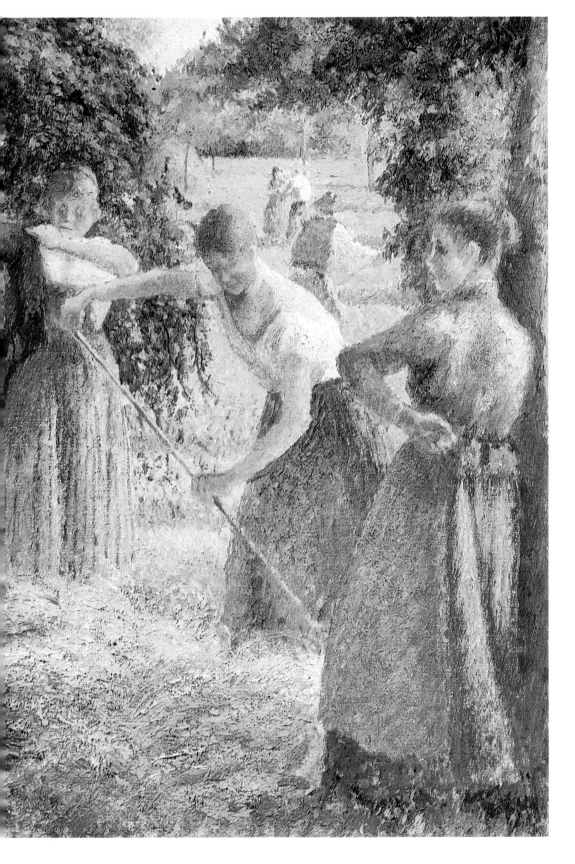

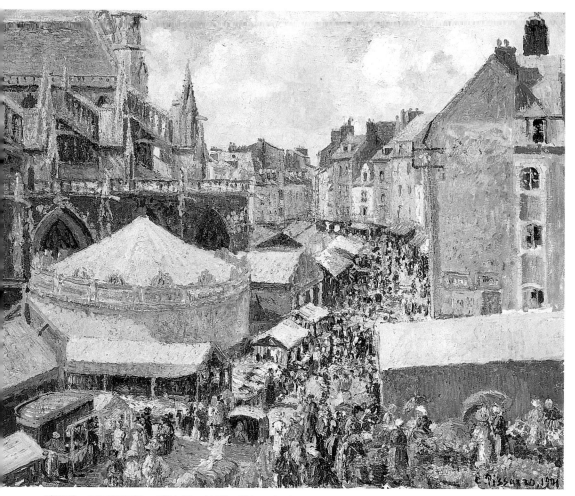

迪耶普，早晨的市集　1901年　油彩‧畫布　65.3×81.5cm　聖彼得堡艾米塔吉美術館藏

迪耶普，早晨的市集（局部）　1901年　油彩‧畫布　65.3×81.5cm
聖彼得堡艾米塔吉美術館藏（右頁圖）

埃拉尼的黃昏　　1902 年
油彩・畫布　　73 × 92cm
牛津大學艾許莫博物館藏
（左圖）

迪耶普的杜克尼碼頭、
早晨的陽光　　1902 年
油彩・畫布
54.5 × 65cm
巴黎奧塞美術館藏

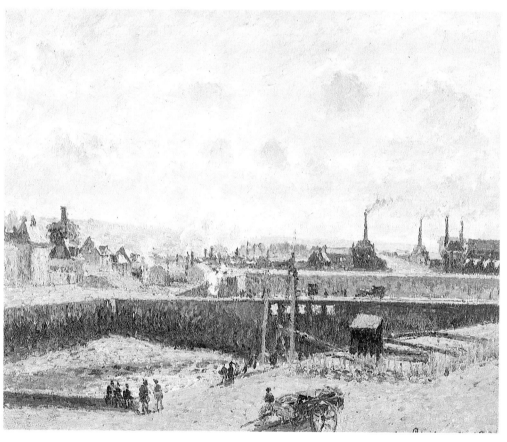

塞納河與羅浮宮　1903年
油彩・畫布　46×55cm
巴黎奧塞美術館藏
（右圖）

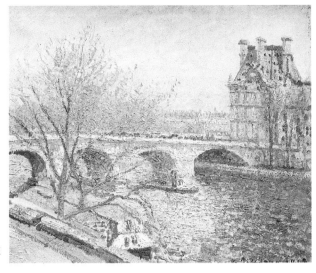

巴黎塞納河上之橋　1903年
油彩・畫布　54×65cm
巴黎小皇宮美術館藏

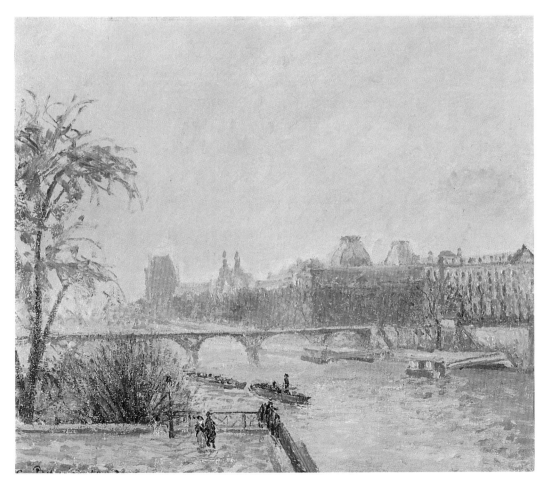

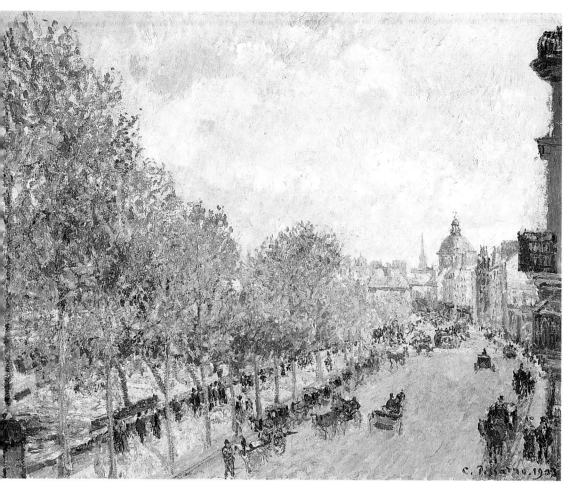

午後的陽光　1903年　油彩‧畫布　65.3×81.5cm　聖彼得堡艾米塔吉美術館藏

午後的陽光（局部）　1903年　油彩‧畫布　65.3×81.5cm
聖彼得堡艾米塔吉美術館藏

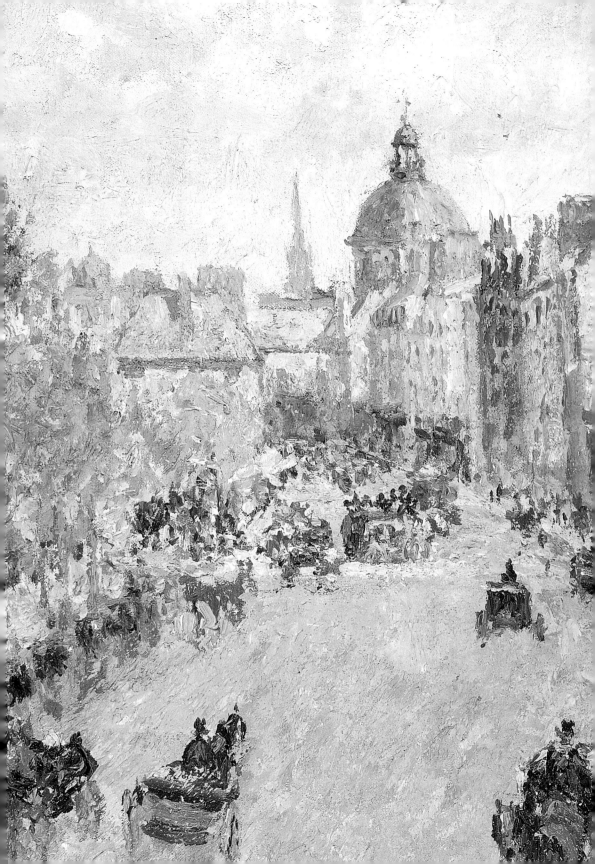

畢沙羅素描、銅版畫、粉彩
作品欣賞

市集　1853年　墨水、鉛筆畫　18×27cm

坐著的習武者　1852～54年　鉛筆畫　18×27cm　委內瑞拉私人收藏（右頁圖）

聖・托瑪斯島的洗衣婦人　1852年　鉛筆畫　16.5×22.9cm　私人收藏

聚會場合　1852～54年　鉛筆畫　17.7×30cm

阿維拉山郊遊　1854年　墨水、鉛筆畫　26.9×37.7cm　牛津大學艾許莫博物館藏

樹木　1852～54年　鉛筆畫

龐圖瓦茲之景　1867年　鉛筆畫　28 × 45 cm　私人收藏

裸體　1855年　鉛筆畫　45×60cm　私人收藏

聖・托瑪斯島的樹景　約1854～55年　鉛筆畫

俯視上諾伍區　1871年
鉛筆畫　15 × 20 ㎝
牛津大學艾許莫博物館藏

母愛　1872年　炭筆
30.2 × 22.8cm
私人收藏（右頁圖）

上諾伍區的聖人教堂
1871年　鉛筆畫
15.5 × 20 ㎝
牛津大學艾許莫博物館藏

C. P.

跪姿的婦人　1881 年　炭筆　60 × 44.5cm

浮翁海港　1883 年　銅版畫　15.1 × 11.8cm　大英博物館藏

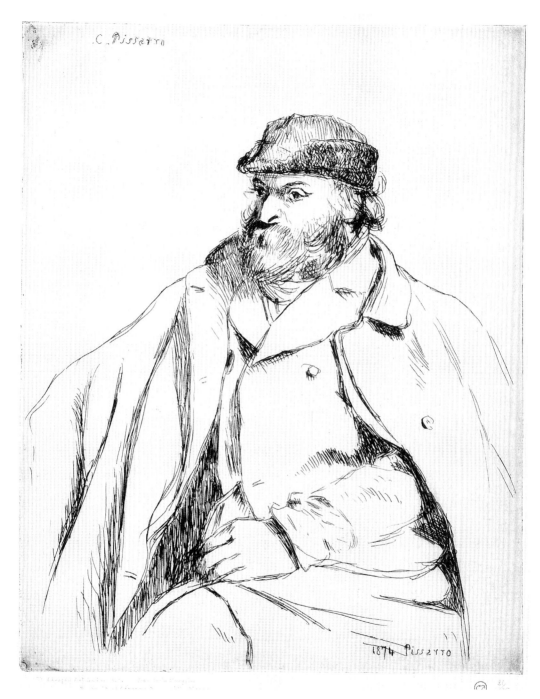

畢沙羅筆下的塞尚肖像　1874年　銅板畫　27 × 21.5cm

蒙特福構的池塘　1875 年　炭筆　29 × 23cm
小岩城阿肯色藝術中心藏

站姿裸女　1896 年　粉彩　私人收藏

浮翁　1883 年　炭筆、鉛筆畫　22.7 × 28.7cm　巴黎羅浮宮藏

浮翁　1883年
炭筆、鉛筆畫
　22.7 × 28.7cm
巴黎羅浮宮藏
（上圖）

兩個工人
1890年
炭筆
15.4 × 22.4cm
私人收藏

兩個鄉下人　1895 年　粉彩　45.7 × 43.8cm
英國卡爾地夫國立博物館暨美術館藏（左圖）

吉索市集　1894 ～ 95 年　銅板畫
20.2 × 14.2cm　芝加哥美術館藏（右頁圖）

用長竿子的鄉下人　1885 ～ 86 年　粉彩

用長竿子的男人　1888 年　炭筆
43 × 26.5cm　私人收藏

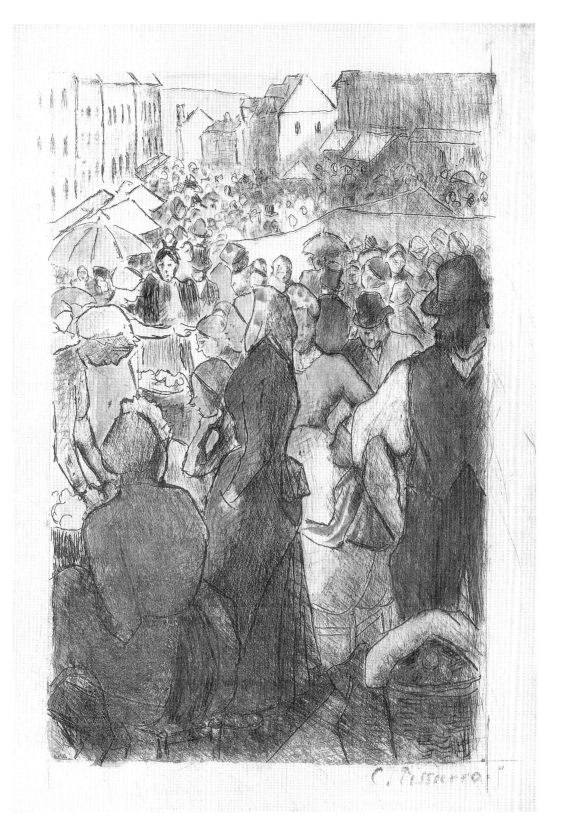

畢沙羅年譜

C. Pissarro.

一八三〇　一歲，十月七日，卡密爾・畢沙羅誕生在中
　　　　美洲維京群島 中的聖・托瑪斯島。
一八四二　十三歲，到巴黎，就讀沙瓦利中學。
一八四七　十八歲，結束巴黎學業，回到聖・托瑪斯
　　　　島。
一八五一　二十二歲，結識丹麥畫家弗利茨・梅爾貝。
一八五二　二十三歲，十一月十二日與梅爾貝同赴委內
　　　　瑞拉的卡拉卡 斯。
一八五四　二十五歲，八月，由卡拉卡斯回到聖・托瑪
　　　　斯島。
一八五五　二十六歲，九月，登上駛往歐洲的輪船，到
　　　　法國開始繪畫 生活。
　　　　接受弗利茨・梅爾貝兄弟弗利茨・安東的指
　　　　導。
　　　　秋天，巴黎舉行大型世界博覽會，畢沙羅見
　　　　識了庫爾貝、杜比尼、米勒、柯洛的繪
　　　　畫。
一八五九～六〇　三十～三十一歲，首次為沙龍接受
　　　　參展。
　　　　與父母親家中女佣茱麗相遇。
　　　　與莫內、雷諾瓦、希斯勒、巴吉爾、塞尚、

畢沙羅身影

簡妮・拉榭爾畫像　1872 年　21 × 14.5cm
羅伯・艾丁格收藏

SOCIÉTÉ ANONYME
DES ARTISTES PEINTRES, SCULPTEURS, GRAVEURS, ETC.

PREMIÈRE

EXPOSITION
1874
35, Boulevard des Capucines, 35

CATALOGUE

Prix : 50 centimes

L'EXPOSITION est ouverte du 15 avril au 15 mai 1874,
de 10 heures du matin à 6 h. du soir et de 8 h. à 10 heures du soir.
PRIX D'ENTRÉE : 1 FRANC

PARIS
IMPRIMERIE ALCAN-LÉVY
61, RUE DE LAFAYETTE
1874

1874 年第一屆印象派展覽會目錄封面
巴黎國家圖書館藏

彼耶特等人結識於蘇維士學院。

參加克里希方場上葛爾布瓦咖啡座「巴迪紐爾團體」。

一八六一～六三　三十二～三十四歲，兩次沙龍落選。一八六三年參
　　　　　　　加以庫爾貝為首的「落選沙龍」展。

一八六三～六四　三十四～三十五歲，茱麗生男孩呂希安。
　　　　　　　再次獲參展沙龍。

一八六五　三十六歲，父親去世。茱麗生第二個女兒簡妮。
　　　　　再度入選沙龍。

一八六六　三十七歲，搬到龐圖瓦茲，住到一八六九年。

一八六七　三十八歲，再遭沙龍拒絕。

一八六八　三十九歲，因杜比尼的主持，重又入選沙龍。
　　　　　拉費特街的商人馬丹老伯開始賣他的畫。

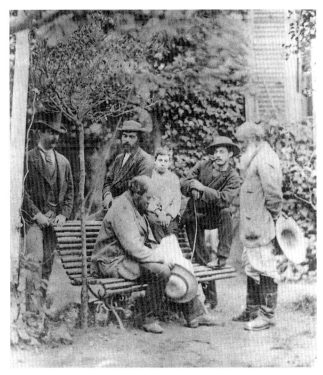

畢沙羅（右立者）在他龐圖瓦茲的花園中，與長子呂西安（中立者）、塞尚（坐在椅子上者）等人合影，攝於 1877 年。

畢沙羅（左）與塞尚攝於龐圖瓦茲

一八六九　四十歲，由龐圖瓦茲搬到盧孚西安。

一八七○　四十一歲，普法戰爭爆發，畢沙羅先暫避到至友彼耶特在
　　　　　蒙特福構的農莊。十二月到倫敦。

一八七一　四十二歲，到杜蘭・呂耶之子保羅的畫廊寄放兩張畫，在
　　　　　倫敦與莫內相遇。
　　　　　六月十四日，與茱麗在倫敦結婚。
　　　　　七月回到盧孚西安，第二個兒子喬治誕生。

一八七二　四十三歲，八月，由盧孚西安，第二次搬到龐圖瓦茲。
　　　　　與莫內，希斯勒同時在巴黎拉費特街杜蘭・呂耶畫廊展
　　　　　出。

一八七三～七四　四十四～四十五歲，莫內提出，一八七三年春天籌
　　　　　備以「巴迪紐爾團體」一行人為中心舉行群展，以與沙龍
　　　　　抗衡。一八七四年四月實現。即是後來稱為「印象主義」
　　　　　的第一次大展。

1878 年畢沙羅在自己的調色板上所畫的風景畫，一共只用了六種顏色。

展出前三月時，女兒簡妮去世，三個月後兒子菲力斯出生。

一八七四年初，在賀樹德舉辦的拍賣會上，畢沙羅、希斯勒、莫內、竇加的作品以相當高價賣出。

一八七六　四十七歲，第二次印象主義大展。

一八七七　四十八歲，一月，卡玉伯特買了一幅畢沙羅大風景畫，並提出要籌辦第三次印象主義大展。展出結束後，卡玉伯特另籌一個拍賣會。

遇見高更。

一八七八　四十九歲，至友彼耶特去世。

第四子盧德維克・魯道夫出生。

在蒙馬特租了個小房間以方便收藏家來訪。

一八七九　五十歲，第四次印象主義大展，畢沙羅介紹高更參加。

一八八〇　五十一歲，社會普遍情況改善，杜蘭・呂耶再度購買印象

放牛（草圖） 1884年 墨水 15.6×13.4cm 瑞士朗馬特基金會藏

主義畫家的畫。畢沙羅經濟好轉。

第二個女兒出生，也叫簡妮。

一八八二 五十三歲，高更由畢沙羅授意，出面主辦第七次印象主義
　　　　大展，與眾人意見不合，一八八二年第七次印象主義大展
　　　　由杜蘭‧呂耶接辦。

　　　　畢沙羅搬離居住了十年以上的龐圖瓦茲，到靠近奧尼的一
　　　　個村莊去住。

一八八三 五十四歲，自奧尼搬到埃拉尼，在埃拉尼定居了最後的二
　　　　十年。

　　　　經濟大環境又變壞，杜蘭‧呂耶不能顧及所有印象主義畫

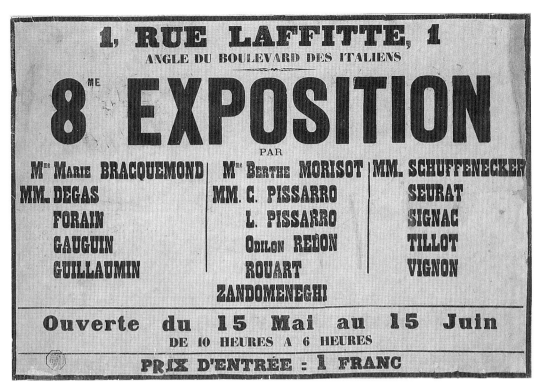

1886 年第八屆印象派展覽會海報

家，只爲莫內、雷諾瓦、畢沙羅等人開個人展覽，畢沙羅的個展在五月舉行。

第一次到浮翁畫河港景色。

一八八四～八五　五十五～五十六歲，最小的兒子保列‧米勒出生。

畢沙羅結識了席涅克和秀拉，開始接受分色點描畫法。

一八八六　五十七歲，第八次印象主義大展，畢沙羅堅持秀拉、席涅克和兒子呂希安都能參加。這是最後一次印象主義大展，總共八次印象主義展覽，畢沙羅自始自終都參加，是唯一從不缺席者。

一八八六年，第二次到浮翁作畫。

一八八九　六十歲，畢沙羅堅持了四年的分色點描繪畫法終於放棄。畢沙羅重新可以賣畫，經濟情況漸入佳境，但開始罹患眼疾。

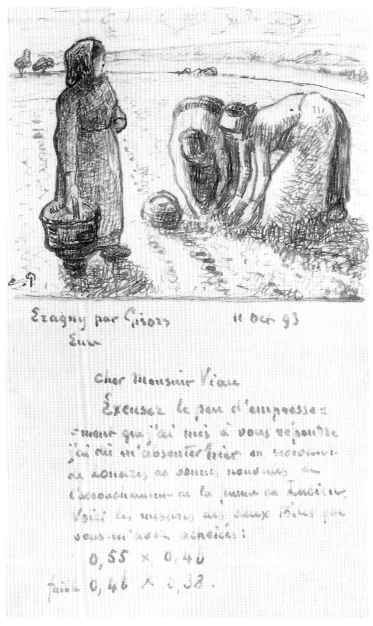

畢沙羅於 1893 年 10 月 11 日寫給喬治的信　瑞士朗馬特基金會藏

一八九○　六十一歲，開始有經濟能力旅行，此年重回倫敦。

一八九二　六十三歲，再訪倫敦作畫。

一八九四　六十五歲，遭到政治嫌疑，避走比利時。

一八九六　六十七歲，再到浮翁作畫。

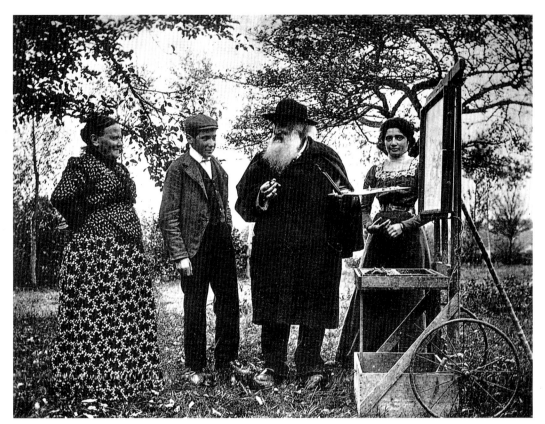

1897 年畢沙羅一家在埃拉尼花園中合影

一八九七　六十八歲，兒子菲力斯二十三歲在倫敦去世。畢沙羅再到
　　　　　倫敦。
一八九八　六十九歲，再訪浮翁畫老街景色。
一八九九　七十歲，開始畫巴黎街景，首先在旅館定下房間，後在利
　　　　　瓦利街租下公寓以便作畫。
一九〇〇　七十一歲，亦爲方便作畫，住進新橋附近一老屋。
一九〇一～〇二　七十二～七十三歲，到迪耶普海邊兩次，畫海港與
　　　　　港市。
一九〇三　七十四歲，夏天到勒‧阿弗港渡過，作了差不多是生命最
　　　　　終的繪畫。
　　　　　準備搬進巴黎莫蘭大道新購公寓時發現前列腺腫瘤。
　　　　　十一月十三日以血中毒去世。

國家圖書出版品預行編目資料

畢沙羅 = C. Pissarro / 陳英德著. -- 初版.
-- 台北市：藝術家,民 91
面；　　公分. --（世界名畫家全集）

ISBN　986-7957-30-X（平裝）

1.畢沙羅（C. Pissarro, Camille, 1830～1903）
-- 傳記 2.畢沙羅（C. Pissarro, Camille, 1830～1903）
-- 作品評論　3.畫家 -- 法國 -- 傳記

940.9942　　　　　　　　　　　91010869

世界名畫家全集

畢沙羅　C. Pissarro

陳英德、張彌彌／合著　何政廣／主編

發 行 人　何政廣
編　　輯　王庭玫、徐天安、黃郁惠
美　　編　游雅惠
出 版 者　藝術家出版社
　　　　　台北市重慶南路一段 147 號 6 樓
　　　　　TEL：（02）2371-9692~3
　　　　　FAX：（02）2331-7096
　　　　　郵政劃撥：0104479－8 號藝術家雜誌社帳戶

總 經 銷　時報文化出版企業股份有限公司
　　　　　桃園縣龜山鄉萬壽路二段351號
　　　　　TEL:（02）2306-6842

　　　　　　　　　　　　　　　　　　號

製 版 印 刷　耘橋彩色製版印刷有限公司
初　　　版　中華民國 91 年 7 月
定　　　價　台幣 480 元

ISBN　986-7957-30-X
法律顧問　蕭雄淋